TOMÁS MALDONADO

IN CONVERSATION WITH / EN CONVERSACIÓN CON

MARÍA AMALIA GARCÍA

introductory essay by / ensayo introductorio de
Alejandro Crispiani

TOMÁS MALDONADO

IN CONVERSATION WITH / EN CONVERSACIÓN CON

MARÍA AMALIA GARCÍA

introductory essay by / ensayo introductorio de
Alejandro Crispiani

Fundación Cisneros/Colección Patricia Phelps de Cisneros
New York • Caracas

Fundación Cisneros
2 East 78th Street
New York, NY 10075
www.coleccioncisneros.org

Distributed by
D.A.P./Distributed Art Publishers
155 Sixth Avenue, 2nd Floor
New York, NY 10013
T 212.627.1999, F 212.627.9484
www.artbook.com

Library of Congress Cataloging-in-
Publication Data
Maldonado, Tomás, 1922-
 TOMÁS MALDONADO : IN CONVERSATION
WITH = EN CONVERSACIÓN CON MARÍA
AMALIA GARCÍA / introductory essay by
Alejandro Crispiani.
 pages cm
 In Spanish and English.
 ISBN 978-0-9823544-3-8
 1. Maldonado, Tomás, 1922- —
Interviews. 2. Artists—Argentina—
Interviews. I. García, María Amalia,
1975-. II. Crispiani, Alejandro, 1958-.
III. Fundación Cisneros. IV. Title.
N6639.M347A35 2010
709.2—dc22 2010041682

Cover: Tomás Maldonado with/con
4 temas circulares [4 Circular Themes], 1953.
© Tomás Maldonado
Title page: *Desarrollo de 14 temas [Development
of 14 Themes]*, 1951–1952 (detail/detalle),
Colección Patricia Phelps de Cisneros.
© Tomás Maldonado
Contents page: Portrait of the artist [Retrato
del artista]. © Maria Mulas

Series editor: Gabriel Pérez-Barreiro
Selection of artworks: María Amalia García,
Tomás Maldonado
Managing editors: Ileen Kohn Sosa, Donna
Wingate
Translators: Jen Hofer, Kristina Cordero
Copyeditors: Beth Chapple, Carrie
Cooperider [English], María Esther
Pino [Spanish]

Designed by Zach Hooker
Color management by iocolor, Seattle
Produced by Marquand Books, Inc., Seattle
www.marquand.com
Printed and bound in China by C&C Offset
Printing Co., Ltd.

Contents

Índice

INTRODUCTION

In an interview, the artist Juan Melé described the impact of meeting the 17-year-old Maldonado at the National Fine Arts School of Buenos Aires in 1939: "era un personaje que llamaba la atención, muy alto, seco, muy distinguido, un aire distinto de los otros [he was a striking character, very tall, reserved, very distinguished, a different air to him]."[1] Maldonado's presence at the school brought him into contact with the nucleus of young artists who a few years later, in 1946, would form the Asociación Arte Concreto-Invención. Although Maldonado is often credited as the leader of this group, it would perhaps be more accurate to count him *among* the leaders, together with his brother, the poet Edgar Bayley, his then wife Lidy Prati, and the artist Alfredo Hlito, not to mention the other dozen or so signatories of the *Manifiesto invencionista* of that same year. However, even if we push back against the desire to attribute Maldonado as the only protagonist of his generation, the fact remains that his remarkable charisma and intelligence made a huge impact on the artists of his generation. In the group photographs of the period Maldonado towers above his colleagues with an intense and intelligent expression, as though already setting his sights beyond the disputes and rivalries that would come to plague that generation through the following decades.

Maldonado's departure from Buenos Aires in 1954 coincided with the exhaustion of the first wave of avant-garde activity in Argentina. His move to Europe confirmed two things: on the one hand it confirmed his importance to a local scene that struggled to replace his presence and on the other it reinforced a very long-held belief that Europe was ineluctably the intellectual and spiritual home for a talented Argentine. By the time he moved he had already reinvented himself several times: from a Marxist promoter of revolutionary abstraction in 1944 and 1945, to the articulate theorist of the challenges surrounding the structured frame and the *coplanal* in 1946 and 1947, and finally to the publisher of the remarkable magazine *Nueva Vision* from 1951 to 1957. Maldonado's mercurial personality placed him at the forefront of the artistic and aesthetic debates of

1. Interview with the author, Buenos Aires, March 31, 1993.

his time, leaving behind many lesser artists in the process. History is often cruel to the youthful enthusiasts of the avant-garde, and certainly in the Argentine case, Maldonado is one of the few survivors of a generation whose creative energy was as intense as it was short-lived.

Once in Europe, Maldonado continued to dazzle and impress with his sharp mind and critical skills. By this stage he had supposedly painted his last painting-as-object (although he would return to this later in life) and was dedicated full-time to teaching, theory, and philosophy. As Alejandro Crispiani points out in his essay in this volume, Maldonado's work is characterized by its "projectual" nature, by the exploration of hypotheses for the improvement of society, and it is perhaps for this reason that it has been difficult to encapsulate and sum-marize Maldonado's career, as he constantly crosses the borders between tra-ditional disciplines. Maldonado's contributions cannot be assessed exclusively through art history or philosophy or pedagogy, but rather through an unusual overlapping of the three. His conversation with María Amalia García weaves a path through a variety of issues and concerns, and it is interesting to note Maldonado's constant refusal to engage within the terms of a specific discipline, preferring instead to find the meta-framework, the larger picture.

If we were to search for one constant in Maldonado's wide-ranging body of thought it is probably this bird's-eye view of the development of ideas, his continual search for the larger frame that conditions the specific terms of a debate. In his early work this larger frame was the political implications of aesthetic decisions and how form and perception are societally conditioned. In his first texts, Marxism provides the framework through which to discuss the superstructure of art and its relation to production and perception. By 1947 he moved onto questions of design and the environment, and a critical evaluation of the development of the European avant-garde, issues debated at length in his 1955 book *Max Bill* and in the pages of *Nueva Visión*. By the time he moved to Europe his agenda focused on design and the environment, but in all these cases his contribution was not the production of specific objects or ideas, the *what*, but an acute analysis of the *why* and the *how*.

This book is the second in the *Conversations* series published by the Fundación Cisneros. The mission of this series is to capture and publish

in-depth dialogues with the major thinkers of Latin American art and culture. We are extremely grateful to Tomás Maldonado for dedicating his time and attention to this project, and to his interviewer María Amalia García for her incisive and informed questions and edits. Alejandro Crispiani has written a fascinating introduction that will allow readers to contextualize Maldonado and his ideas. Our thanks also go to the many people who contributed to this project, including Marusca Caltran, Ileen Kohn Sosa, Donna Wingate, Ed Marquand and his team, Jen Hofer, Kristina Cordero, Carrie Cooperider, María Esther Pino, and the whole team at the Fundación Cisneros.

Gabriel Pérez-Barreiro
Director, Colección Patricia Phelps de Cisneros

•

TOMÁS MALDONADO,
Project Visionary

Alejandro Gabriel Crispiani

In a lecture delivered in Montevideo in the early 1960s, aptly entitled "Arquitectura y diseño industrial en un mundo en cambio" [Architecture and Industrial Design in a Changing World], Tomás Maldonado stated the following:

> It is in the eternally revisited task of giving structure and meaning to his environment that Man realizes and consolidates his own, irreplaceable world. We have said this before: world-stage, world-receptacle, world-product, although we should also add world-tool, world to transform the world. A world in which the most complex, fragile, and contradictory of all living beings attempt to lend order to their stormy lives with varying degrees of success. A world built by and for a being that is both practical and philosophizing, jovial and melancholy, rational and unreasonable; thus, the task of giving structure and meaning to the human environment is the most difficult and delicate of all imaginable tasks.[1]

This statement is remarkably precise in terms of the ideas expressed and the order in which they are expressed. It is suggestive, as well, for it reveals Maldonado's unquestionable talent as a writer, and also offers a synthesis of the concerns and interests that he would explore over the course of his career. In this brief remark we may also discern the Marxist focus that accompanied him, in some way or another, throughout his trajectory as an intellectual. This remark could easily be a reference to the moment at which his preoccupations entered the realm of what might be termed the "sciences of the human environment," and we might even detect in it a vague echo of Heidegger, though this was surely not the author's intention. Perhaps we would be wise not to start off with this at all. Perhaps we ought to let this comment breathe a bit, and listen instead to the concerns it communicates, the deep desire for order it expresses, so that we may come back to it later on and consider the ideas raised.

It seems evident that the task Tomás Maldonado speaks of is the very same task that he assigned himself as an artist, as an intellectual, and as a designer. It

1. Maldonado, Tomás, "Arquitectura y diseño industrial en un mundo en cambio" (photocopy of unpublished lecture, Department of Architecture, Institute of Design, Universidad de la República, Montevideo, 1964).

may be an impossible task, but it is without a doubt one that must be undertaken anew over and over again, in a constantly changing world. Maldonado's lengthy trajectory is evidence of these new starts as well as their uncertain conclusions. It would be a challenge, moreover, that no one can avoid given that everyone on earth must necessarily face this challenge, perhaps because it means creating order not just in one's physical surroundings but in one's life. In this sense, as a person who is reflective but at the same time committed to concrete action within the human environment, Maldonado seems to base his work upon that inevitable, shared impulse that exists in each and every living being. It would seem that the designer—or whatever one chooses to call the person who takes the matter of the environment into his or her hands— responds to this impulse. His objective is "the most difficult and delicate," to a large degree because that objective is so vast in scope, residing as it does at the great depths of the very essence of all human beings. The task of lending "structure and meaning" to one's surroundings ought to be thought of as a way of guiding these impulses for order and giving them cohesion. And this task is precisely one that begins not with the designer but rather previous to any kind of specialization, with what we might call the "common man," to use an expression that appears over and over again in Maldonado's writing. Without a doubt this common man, who is most definitely the concrete individual and the individual person, has been one of his primary concerns. How to reach him and what to give him is one of the problems that Maldonado addresses in his earliest days as an inventionist painter, and this explains, at least in part, his long career as an educator. The designer, it seems, takes something that is already there, something that must be transformed and given possibility and scope. But it is also something that he must return to, and in some way or another it has to challenge him constantly.

As we know, the tool that Maldonado uses to carry out this task, and which he himself played a decisive role in conceiving, is *the project*. Throughout his life *the project* has been thought of and practiced in a number of different forms, and even his painting and perhaps even his essays reveal a clear project-oriented component. But it is doubtless in the area of design, both graphic and industrial, where Maldonado most clearly emerges as project designer. There is even

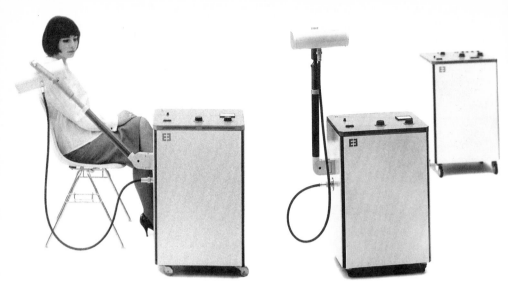

Electro-Medical Equipment, 1962–1963. Designed by Tomás Maldonado in collaboration with Gui Bonsiepe and Rudolph Scharfenberg for Erbe (Tübingen).

a moment in his career when this notion became particularly preponderant and was addressed through a collective effort. I am referring to Maldonado's activities at the Ulm School between 1954 and 1965. Otl Aicher, one of the most renowned designers at that school, and who shared several directorial positions with Maldonado, encapsulated the essence of the Ulm program in the title of his most important book: *The World As Design*.[2] What he was talking about was the need to face totality as the only effective operation of order. Maldonado alludes to this very idea in the Montevideo lecture. The notion of world as design is, in reality, the same thing as the "world to transform the world," which necessarily must affect the world-stage, the world-product, and the world-receptacle, and which does nothing more than repeat, on another level, a task that is a full-time concern. The *world as design* had to be the response to this basic, universal impulse of lending form to our environment, which would require a new figure, one which might replace the designer and be a kind of project designer of the human environment. Something that, in the end, we all are.

If one wants to discover Maldonado's most personal vision with respect to the project, it may be necessary to look to the years following his time at

2. Aicher, Otl, *The World as Design* (Berlin: Ernst & Sohn, 1994). First published as *Die Welt als Entwurf* (Berlin: Enrst & Sohn, 1991).

Ulm, when he published one of the most important publications of his career, *La esperanza proyectual* [Hope As Project].[3] It is a short book, with some very distinctive characteristics. The author himself called it a kind of unplanned product that was part of a lengthier treatise that he was developing but never finished writing, because at some point he "stopped believing" in the enterprise, he lost faith in it. In this sense, he seems to be offering himself as a kind of personal evidence of what he is trying to prove. The title proposes something that, later on, is not fully developed in the body of the book. He speaks of a kind of balance between those rational aspects of the project and those aspects of the project that reflect desire, a yearning and hope that is a more or less diffuse and groundless, but nonetheless a powerful force in and of itself. The title is not an allusion to a hopeful kind of project; it refers to the notion of giving hope the shape and form of a project. In this sense, in some way he recognizes that this project, intersected as it is by hope, has its roots in and is directed toward that "rational and unreasonable" man he speaks of in his lecture. That "unreasonable" character is actually indispensable, for it makes the rationality of the project a truly active ingredient on each and every one of the levels on which the project must act in order to transform the world.

At the very least, this is one way of looking at things if we follow the line of thinking alluded to from the very title of *La esperanza proyectual* [Hope As Project]. In fact, Maldonado's book refers to the thinking of Ernst Bloch, particularly his work *The Principle of Hope*, a treatise (this time a truly complete one) on the topic. Maldonado disagrees with Bloch, for he is not entirely convinced by his notion of *concrete utopia*, even though it is clear that he shares Bloch's humanistic focus based on Marx's concepts. This was a focus that, from the moment it began to evolve in the first decades of the century, was centered mainly on Marx's idea of Man, and thereafter posited as a revised version of this reflection, in principle with none of the determinism that in many cases seemed inherent to Marx's idea. This kind of anthropological approach to Marxist thought, which sees Man's creative capacity as one of the essential elements of the very condition of being a man, in the case of both Maldonado and Bloch is coupled with a defense of a historical principle of Marxism: that of always considering the practical dimension in theoretical reflection, so that the theoretical may arrive at fruition through some kind of praxis. *La esperanza proyectual*, to this end, finishes off by proposing a new science that Maldonado

3. Maldonado, Tomás. *La speranza progettuale. Ambiente e società* (Torino: Einaudi, 1971). Translated into Spanish as *Ambiente humano e ideología. Notas para una ecología crítica* (Buenos Aires: Ediciones Nueva Visión, 1972).

terms a "praxeology of projection," a kind of counterpart to axiology, a more or less exact or technical approach very clearly aimed at offering a systematic reflection of the conditions necessary for carrying out a project in such a way that it loses neither its essential critical, innovative force nor its capacity for transformation.

In *La esperanza proyectual*, Maldonado builds a position from which he argues, not just with those people, like Robert Venturi, who lash their projects to the most complete acceptance of what already exists, to reality exactly as it has been laid out, but with other lines of Marxist thought that were prevalent during those years. He debates with Ernst Bloch, in part, but primarily he argues against the position maintained by Neomarxism and the Frankfurt School, supporting the notion that the "critical conscience" cannot acknowledge any practical dimension without betraying itself. The aim of the praxeology that Maldonado proposes, in contrast, is aimed at assuring the existence of both, becoming a kind of knowledge that from its very proposition would find its place within the universe of Marxist thought.

This proposal of a new field of knowledge, which would assure the project's passage into the real world, was never fully developed, as far as we know. It doesn't seem that Maldonado attempted to take it any further, either. His interests had already begun to lead him down other paths, some of which were already laid out in *La esperanza proyectual*. In many ways this book marks his last great commitment to Marxism and, especially, to the world that Marx envisioned for the future of Man. We would do well to remember that the hope to which the title alludes is not a generic kind of hope; to a large degree, it is a revolutionary kind of hope: the hope for another world completely different from the present one, but which could be plausible as a project, with all the rational and irrational elements that might entail. Praxeology seems to have accompanied the seemingly definitive eclipse of the hope, with its alternatives and degrees of depth, for a society with neither classes nor divisions of labor. It is true that until that moment, in his path as an intellectual and a project designer (in the broadest sense of the term), Maldonado frequently had to start anew, and he frequently had to re-initiate the task he originally set out for himself of defining a world-project, which is the general rule with any project, if we follow what Maldonado himself said at the Department of Architecture in Montevideo. But it is also clear that underlying many of those projects was the notion of the society that Marx had envisioned and that, in some way, gave them continuity and was shared (though with many degrees of differences) by a large segment of the culture and by the population of "common men" of those years. The itinerary that Maldonado followed, while original in many aspects,

follows a parabola shared with a number of other artists and intellectuals. The project, restarted so many times from the 1940s to the 1970s, seems to be in many ways the very same, just reformulated according to the ever-changing set of challenges that reality presented: intellectual, professional, ethical, political, and surely, personal challenges as well, which seem to be based on a belief and a certainty regarding the notion of a world that was completely different but that was nonetheless attainable.

A society without classes and without division of labor was not just one more utopia of the modern age, it was the most important and convincing utopia/project of the nineteenth and twentieth centuries, the one that galvanized the most concrete actions and hopes, and that had the most influence on the historical development of both centuries. The decline not only of Marxist thought but also of the belief in the future world he envisioned, the loss of hope for this project, has permeated most of the culture of the West (and probably beyond, as well) since the 1970s. The debate regarding the causes of its disappearance and the deep consequences of this demise in the various fields of culture, including of course architecture, design, and art, has yet to occur (and may yet be in the process of occurring). Quite clearly, the testimony of Tomás Maldonado is essential to that debate. The interviews he has given in recent years, of which the present one is without a doubt one of the most important, allow us a glimpse into precisely this topic, which continues to be a bit of unfinished business that will allow us to understand, in all its nuance, Maldonado's tremendous relevance as an intellectual and as a project designer, though in his case the line between these two roles may be neither clear nor particularly relevant.

TOMÁS MALDONADO
IN CONVERSATION WITH
MARÍA AMALIA GARCÍA

AVANT-GARDE TRADITION AND THE MARKET

MARÍA AMALIA GARCÍA Your significant contributions to a range of disciplines have been noted on numerous occasions. Your first action, however, was as an avant-garde artist in Argentina in the 1940s. I'd like to begin this interview by re-engaging your retrospective view of the avant-garde, given that you've reflected on this topic in a number of your books. What is your current perspective on the avant-garde tradition?

TOMÁS MALDONADO In order to avoid misunderstandings, it seems important first and foremost to delve into the idea of "avant-garde tradition." There is a broad version and a narrow version of what we understand avant-garde tradition to mean. I prefer the latter. I share the general tendency of many people who study contemporary art to identify that tradition in particular with what has come to be called "historical avant-gardes." That is, with the artistic movements that took place during the first forty years of the last century.

MAG Why don't you agree with a broader reading of the process? Why precisely forty years?

TM Opinions diverge about how to date historical avant-gardes correctly, about when they begin and, particularly, about when they conclude. It all depends on which interpretive parameters are adopted. For me, historical avant-gardes are identified—not exclusively but certainly initially—with those movements that have cultivated a dogmatic fundamentalism with an identifiably utopian stamp. I'm referring to Futurism, to Constructivism, to Neoplasticism, and to Surrealism. While it's well known that the first two originated in the years preceding World War I, the latter two, on the other hand, prospered in the 1930s and ended (or almost did) with the advent of World War II. We're dealing with movements that share a common element despite their well-known differences: they claim an absolute hegemony, and exalt their own poetics as the only one desirable and possible. In short: a resolute fundamentalism with undoubtedly Romantic roots. "We must romanticize the world," said the great German Romantic poet Novalis in the eighteenth century. Ideas with a similar tenor have been held, for example, by Marinetti, Rodchenko, van Doesburg, and Breton in their respective programmatic declarations.

MAG Doesn't it seem to you that this visionary—and threateningly apocalyptic—attitude has lost credibility today?

TM Although this visionary mode of understanding the dialectics of art has lost, as you say, credibility, it can't be denied that in some aspects of our culture, the behaviors and values proposed by historical avant-gardes cast a persistent spell, even today. But we must agree that things haven't gone in the direction their spokespersons had conjectured. It's obvious that the attempt of those movements, each from its respective point of view, to regulate cultural production and daily life, has failed conspicuously. Our world, the world in which we live today, hasn't become Futurist, nor Surrealist, nor Constructivist. At the most, we might declare that our world has become simultaneously a bit Futurist, a bit Surrealist, and a bit Constructivist. And I'd add, in light of the ever-increasing spread of the absurd in our current moment, also a bit (and perhaps much more than a bit) Dadaist.

MAG What is your analysis of this development?

TM In my opinion, this is a positive development. Because utopias certainly deserve to be cultivated, but—history *docet*—it's better that they not be achieved. Luckily, cultural production, far from being restricted, from limiting itself to one stream of thought and one only, has given way to the idea that, in the field of art, there's no such thing as a privileged path of access to truth, but rather, on the contrary, there is an infinite number of access points. I'm convinced that in this area, pluralism, it's worth mentioning that the acceptance of diversity and multiplicity should be considered one of the most significant contributions in history to modes of understanding (and practicing) art. For centuries, in every era, homogeneity among artistic options was privileged. And the underlying design was clear. It had to do, among other things, with controlling the proliferation of images. In this sense, a review of the formative process of styles in art and architecture is very instructive. In general, the first step consisted in establishing an appropriate principle by which to regulate normative processes. It's no coincidence that the abbot Batteux, in the eighteenth century, would title his famous treatise *Les Beaux-Arts réduits à un même principe*. Historical avant-gardes, in their keen will to primacy—each with respect to the others—still situated themselves within this framework. It's worth noting, however, that artistic pluralism, as I understand it, should not be confused with the type of pluralism that has dominated the art market in recent years.

MAG Apropos the art market, in an interview that the art critic Hans Ulrich Obrist conducted with you recently, you touched on the theme of the relationship between art and market. There, you analyzed how market dynamics take on an ambiguous role, since they often simultaneously favor and present an obstacle to the plurality of offerings. Could you please clarify this point further?

TM There's no doubt that the recognition of a coexistence of different ways of understanding artistic production (and investigation) today exists in contrast to (or strongly conditioned by) market logic. I'll explain: the art market, for purely speculative reasons, establishes (every year, every month, and sometimes every week) which artistic tendency will be destined to dominate and which will lose relevance. A process that functions, in a manner of speaking, as a merry-go-round, a carousel that spins at a vertiginous speed. In which, in the eyes of an external observer, the same things appear and disappear continually. Things that are celebrated, on an initial spin, for their absolute originality, by the second go-round are dismissed, shunted off to the side. In brief: they're judged "faits accomplis," and hence, it's said, they've ceased to be trendy. This doesn't exclude the possibility that, on the next spin, these same things might be exhumed and once again celebrated for their absolute originality. And so on into infinity. From my perspective, this isn't pluralism, but rather consumerist wandering. Because pluralism, *sensu stricto*, presupposes a stable coexistence— that is to say, a coexistence not subject to the fleeting dictates of fashion—of a range of different conceptions of art.

MAG How do you explain, from your point of view, this spurious version of pluralism?

TM In order to explain this phenomenon, it's necessary, first and foremost, to keep in mind that, like it or not, works of art are merchandise. No reflection about a work of art, no matter how sophisticated, can omit (or ignore) that it is, among other things, an economic object. And that the artist, seen through the same lens, is an economic subject. There's no doubt that in a market economy like the current one, any topic that relates to artistic production is linked (openly or tacitly) to market phenomena. In the economist's impersonal lexicon, a work of art is a "luxury asset." But not solely. At the same time, it can be an "investment asset," and in some circumstances, as in the current moment of turbulence, a "safe haven asset." This variety of implications provides a glimpse of why, in a market economy, works of art have acquired such influence.

MAG How do you evaluate the implications of this influence—predominantly economic—on cultural processes? From your perspective, are we facing a phenomenon that entails the degeneration of the artistic?

TM Taking into consideration a range of elements, it's possible to think that this is what's happening. It goes without saying that the demands of economic pluralism in the art market don't coincide (or rarely coincide) with those of artistic pluralism. There's something paradoxical in all this: the market doesn't pursue, as might be hoped, greater pluralism—that is to say, the expansion and diversification of offerings, an expansion of the possibilities for choice among different ways of understanding artistic practice. In effect, the market doesn't favor a true plurality of options.

MAG Why?

TM Because the changes that are produced are the result, as I've already said, of a permanent (and in addition speedy) substitution of works, artists, or tendencies that are judged "obsolete" by other works, which present themselves as the agents of an unprecedented "novelty." A lag between time as it functions in art and in the economy is hence re-affirmed. In short: the criteria used to determine obsolescence or novelty are not the same in art and in the economy.

MAG That's true, but don't you think taking that distinction to its extreme might lead us to understand the artistic as an utterly autonomous phenomenon?

TM It would of course be an unforgivable naiveté to believe that such a thing as artistic activity totally separate from its economic implications might exist. In short, that the Arcadian myth of absolute autonomy in art might be resurrected. In the same measure, it would be equal proof of naiveté, and no less serious, to yield to the temptation of easy economicism. Fortunately, things are more complicated than that. Art is neither absolutely autonomous nor absolutely heteronomous. Certainly, it cannot be denied that a work of art might be considered a "venal asset," from an economic point of view, with very persuasive arguments, but to move without further ado from there to considering it a mere banking transaction seems to me somewhat rash.

MAG When the distinct periods in art history are studied comparatively, it becomes clear that works of art have not always been autonomous or heteronomous

in the same way. Sometimes artistic production seems to be more autonomous than heteronomous, and other times it's the reverse. What do you think about this?

TM There's no doubt that's the case. But with one exception: it's artists who are autonomous or heteronomous, not artworks. An important, if subtle, difference. Works, once they are produced, are dissociated from the fate of their authors, and respond to a different dialectic. In a certain sense, they acquire a relative autonomy. Artists, on the contrary, have always been intensely conditioned by external factors. In some cases, it's true, they've succeeded in liberating themselves from those ties, but those have been exceptions. Contrary to what is suggested by a widespread legend, artists don't always act as jealous guardians of their own autonomy; rather, and very often, they act as uninhibited accomplices of their own heteronomy. It's a mistake, then, to suppose that artists will always be ineffable free spirits, almost spectral figures that live solely as a function of purely aesthetic motivations.

MAG Thinking from the perspective you posit, I wonder: how do you believe artists struggle, act, and negotiate within these market mandates?

TM When facing the force of the market, the artist's margin of negotiation is, in reality, very limited. Artists are obliged, knowingly, to take on an unmistakable sign by which they will be recognized—that is, a brand, a "logo."

MAG This issue you raise, in terms of a "logo," presents extremely interesting elements for art historians. We might consider the concept of the "logo" as potentially translatable in terms of style, right?

TM Yes, it's a topic that goes back, in some way, to the problems of the descriptive tradition of art history. I'm referring to the issue of stylemes, which, as we know, are those unmistakable formal elements that characterize a particular style, and which allow us to distinguish, for instance, a Baroque work from a Neoclassical one. The concept, however, may have another and no less important goal, that of helping to establish, with relative accuracy, the author of a particular work. That is, the goal of "attribution." Additionally, as I've said, the styleme can be assigned the function of a brand, of an author's personal signature. For example: a square inscribed within a square is the styleme of Josef Albers and a succession of concentric circles is the styleme of Kenneth Noland. Today, due to the atrocious influence of the lexicon of advertising, there's been

a preference in favor of the term "logo." A logo has an important strategic function in the art market because it exercises a restrictive function on artists.

MAG In what sense?

TM In practice, it's incumbent upon artists (and artists generally agree) to remain ever faithful to their brand. On the one hand, artists must avoid doing things that are distinct from what their logo allows them. But on the other hand, once the market has taken maximum commercial advantage of the logo in question, artists are obliged, without further ado, to resign themselves to the condition of being "out of fashion."

MAG Doesn't it seem to you that the dynamics of the art market, as you have analyzed them, wind up being related to the dynamics of fashion?

TM Undoubtedly. Fashion, insofar as it exists as a function of perennial mutation, is a very useful example in examining an important aspect of present-day artistic production. Of course, I'm not referring here to the phenomenon of fashion in general, but rather to fashion in the particular sphere of clothing. In this field specifically, as I've already pointed out, the appeal to obsolescence has played a predominant role from the very beginning. Each season, new models are shown that are intended to replace those from the preceding year. If, for example, in the previous year's collection the dominant color was sepia green, the new one might propose, in its place, pale violet. And the public would obey. But this tendency to periodically influence preferences in one sense, and in one sense only, is in crisis. We can now ascertain a growing inclination to disobey the "dictates of fashion," to reject the attempt, at the beginning of each season, to control and standardize the ways we dress. "Following the fashion" is no longer in fashion. It might be said (and I don't think I'm mistaken) that the current orientation of fashion, on the contrary, may be to accept plurality, to encourage the diversification of preferences.

MAG So, it's the opposite of what, at present, is happening in the art market.

TM I'm not saying that the cult of "perennial mutation," as I've described it, is present in all sectors of the art market, but certainly in those that pursue a frenetic (slightly schizophrenic) obsolescence. A strategy that indicates not diversification, but rather contraposition. Through this lens, change is invariably understood as the substitution of a "winning" tendency for a "losing"

one. A genuine plurality, therefore, is not accepted—that is to say, the coexistence in time of a range of different options and ways of interpreting artistic production.

MAG As you posit it, plurality seems very persuasive in theory, but in practice it's not easy to realize. Don't you think?

TM That's not the way it is. Far from being an objective ideal to be attained in some uncertain future, the "genuine plurality" to which I refer is already very present in more than a few manifestations of our culture. For example, in art museums. I'll cite, among many others, two of my favorites as examples: the Kröller-Müller in Otterlo (Netherlands) and the Museum of Modern Art [MoMA] in New York. Significantly, both exhibit works that document, with relative objectivity, a diverse range of tendencies in contemporary art. But I realize that the inquiry one might propose doesn't have as much to do with the fact that such different works can coexist in the same exhibition space, but rather with the fact that visitors might consider such plurality normal, obvious, and already understood. That is, that visitors might demonstrate their willingness to be attentive in the same favorable and unprejudiced way to works as different as, for example, the paintings of Georges Seurat and Piet Mondrian, or of Henri Rousseau and Kazimir Malevich.

MAG Surely, this is an important point.

TM I wonder: which process has favored the full acceptance of this plurality? How, in the individual sphere, has the capacity to judge (or simply to evaluate) very different works of art been formed? How has this capacity been acquired, to allow for rapid acommodation, for sudden adaptation and flexibility that presupposes a confrontation with works responding to highly dissimilar and even contradicting aesthetic intentions? It's not easy to respond to all these questions. But one thing, at least, becomes fairly clear: all these questions, directly or indirectly, lead back to one singular issue, one that's certainly much broader—the phenomenon of the diversification of value judgments within the very sector engaged in cultural production. Here we're addressing one of Pierre Bourdieu's favorite topics; as we recall, in his analysis he privileged the role of "aesthetic intention." According to Bourdieu, the phenomenon of diverse aesthetic intentions cohabitating within a single subject depends on the "principle of belonging, socially constituted and acquired." In short, it's the result of the process of acculturation that is decisive in each act of

assessment, evaluation, and appreciation in art. But not just in art. It's not news that our behavior around assessment, evaluation, and appreciation of works of art might be explained in terms of acculturation. What's new, on the other hand, is the fact that these behaviors might assume, as Bourdieu suggests, interpretive norms that change based on the object under examination. In order to understand all the implications of this phenomenon, it's important always to keep in mind that acculturation is inseparable from socialization.

MAG Well, in that case we might think that a sociological approach can best explain interpretive norms in art. . . .

TM I don't know if it's the best, but surely it's one of those that most helps us to rationally understand generative (and receptive) processes in the field of art. And this is for the simple reason that a preferential component plays a central role in aesthetic perception. In fact, I'm convinced that the object of Aesthetics isn't Beauty—as [Alexander Gottlieb] Baumgarten, founder of Idealist Aesthetics, claimed in the eighteenth century—but rather a study of preferential behavior. This doesn't mean that artistic preferences are the exclusive product of a process of acculturation and socialization. I don't hide my fondness for sociocultural determinism, but I don't take it to the extreme of declaring that the preferences in question may not have other motivations.

MAG The subjects you just highlighted are extremely exciting for art historians, but also for art critics. I'd like to know your opinion regarding the role of the critic in the current context of artistic pluralism.

TM In the moment that pluralism is accepted, the necessity of focusing the problem of art criticism becomes obvious. There are two historical models. One is that of Denis Diderot, in the eighteenth century; he sought, not always with success, to be "objective" and "descriptive" in his judgments. The other is that of Charles Baudelaire, in the nineteenth century; he preferred to be, as he said, "partial" and "impassioned." These two models, *mutatis mutandis*, continue to be relevant even today. But it's clear that the phenomenon of pluralism entails new problems for art criticism, problems that involve method and content simultaneously. One example is the well-known difficulty of establishing interpretive categories that might be adaptable to the extreme diversity (and mobility) of the works being considered.

CONCRETE ART IN BUENOS AIRES

MAG Up to now you've given a broad and well-articulated answer to my initial question regarding the "avant-garde tradition." Your relationship not only to the avant-gardes of the early twentieth century but also to some aspects of current artistic production has been one of critical reflection. I'd like to return to these last points later. In the following pages, shifting gears, I'd like to invite you to comment retrospectively on your experience during the years you were actively participating in the Concrete Art movement in Buenos Aires [Figs. 1 & 2].

TM I imagine (and I predict) that you are not expecting me to provide a detailed autobiographical description of those years—that is, a cataloguing of the shows in which I've participated, the articles I've written and the manifestos I've signed. Nor an exhaustive and circumstantial index of the people who have shared (or opposed) my ideas. If that were the expectation, I apologize, but I don't believe I could satisfy you. That's not my job. Protagonists, in general, are not reliable when they extemporize as historians. Particularly when they themselves are the object of that history. Additionally, it would seem neither

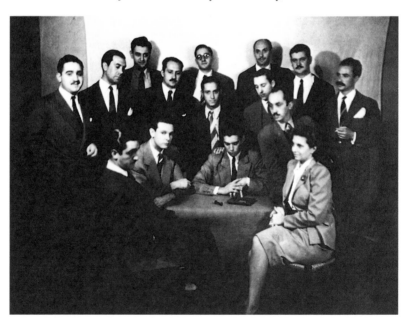

Fig. 1. Asociación Arte Concreto-Invención [AACI]: From left to right, standing: Enio Iommi, Simón Contreras, Tomás Maldonado, Raúl Lozza, Alfredo Hlito, Primaldo Mónaco, Manuel Espinosa, Antonio Caraduje, Edgar Bayley, Obdulio Landi, and Jorge Souza. Seated: Claudio Girola, Alberto Molenberg, Oscar Nuñez, and Lidy Prati.

courteous, nor generous, nor prudent, to abusively assume a role that doesn't belong to me. Not to mention, on top of all that, it would be superfluous. In Argentina, there exists already a well-cultivated and very qualified group of scholars who have impeccably documented the period in question, and the role—real or presumed—I played in it. In fact, much more is known today about my work, my ideas, and my development than what I myself could possibly know (or remember). That said, with the aim of not disappointing your expectations in this regard, I'd like to propose a sort of agreement to you. To limit myself, only and exclusively, to describing the reasons (and the passions) that led me, in those years of my youth, to create works with certain characteristics, and to construct theories intended to justify them. Perhaps I might venture to assess, based on my present point of view, whether these works and these theories are still sustainable. Does that seem acceptable?

MAG Of course; that's precisely what I had in mind.

TM Naturally, I'll admit, the price I should pay for this agreement is rather high. Because it means excluding from my analysis those elements that might euphemistically be called "externalities"—that is, those "external" factors that

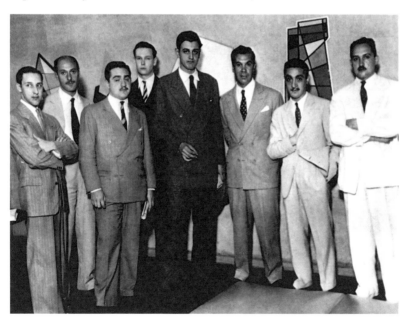

Fig. 2. Galería Peuser, Asociación Arte Concreto-Invención [AACI] first group show, Buenos Aires,1946. From left to right: Antonio Caraduje, Primaldo Mónaco, Enio Iommi, Alberto Molenberg, Tomás Maldonado, Simón Contreras, Claudio Girola, and Raúl Lozza.

have conditioned, from the outside, my reasons and my passions as an artist and as a committed intellectual. In other words, to renounce the possibility of taking into account the social and political space in which my activities have unfolded. Despite that, in the final analysis, I'm convinced my decision is correct. Why? Because the "externalities" I'm setting aside have been already addressed brilliantly by the aforementioned scholars of Argentinean art. Contrary to my own custom, I'll try, then, to do a close reading of two of my own works, created in Buenos Aires during the stretch of time between 1945 and 1954, the latter date representing my definitive departure from Argentina. I'll focus, then, on the formal aspect of the chosen works but I'll attempt, at the same time, to examine the programmatic elements from which they originated, without excluding a critical (and therefore self-critical) assessment of the works and their theoretical assumptions.

MAG That's an interesting focus and, it seems to me, new in the context of your writings. I don't remember your ever having turned to "close reading" in your analysis of a painting.

TM Indeed, that's true. I've never been convinced by the theory held by the exponents of the old (and the new) literary criticism, that only "the work itself" should be of interest. In practice, this always means confining the work to an antiseptic space, outside any social and cultural context. But the opposite stance, which relies exclusively on sociological categories or vague interpretive speculations about the personality of the author, and loses sight of the work, has been equally debatable, as I see it.

MAG I understand; that's a necessary clarification.

TM Now, the first of my works I'd like to examine is an untitled painting from 1945 that belongs to a private collection in Buenos Aires [Fig. 3]. It's a very typical example of the category of nonfigurative work from Argentina in the 1940s that's come to be called "irregular frame" works. The idea, from a purely lexical perspective, winds up being basically ambiguous; for example, a figure is irregular, not a frame. Be that as it may, this idea has become very widespread, and I myself have contributed to it, along with others. It had to do, as I wrote in 1946, with "breaking the traditional form of the painting." It's important to recognize that even if the expression was imprecise, in the end, it was intuitively clear. It communicated the idea of a painting whose form—or to put it better, perimeter—was not continuous, but was rather discontinuous, with parts

"entering and exiting." In this way, we sought to turn our backs definitively on the forms of works seen in traditional easel painting—that is, square and rectangular forms. Which was, if you think about it, a somewhat reductive position. Because in the history of easel painting, once artists dispensed with the two aforementioned forms, many others have existed. For example, circular, oval, rhomboid, hexagonal, and pentagonal. Not to mention irregular flat-plane figures which have been used in the past, though less frequently. Regardless, our intention was evident: to invalidate the stereotype, inherited from the figurative tradition, of the painting seen as a "self-contained organism." It's worth explicating: the painting as a circumscribed surface, separate from its surroundings and destined to house a figurative or other type of narrative.

MAG This 1945 work is particularly suggestive given that it makes evident your ongoing interests in the recuperation (via irregular structures) of the work *Painterly Realism. Boy with Knapsack—Color Masses in the Fourth Dimension* (also known as *Red Square and Black Square*) (1915) by Kazimir Malevich [Fig. 4]. However, though it's "irregular," this painting nonetheless remains, in my judgment, a "self-contained organism" because located almost in a central position in its interior is the composed structure of two polygons: one red, and the other black.

TM Your observation is correct. The same observation, I recall, was made at the time by some participants in the Concrete Art movement. They saw a contradiction in this piece. The structure at the center of the work was too autonomous. So autonomous that it might just as well have been located, with no difficulty whatsoever, at the center of a painting that was square or rectangular in form. On the contrary, there was no lack of people who maintained that precisely this autonomy was an element that should be the focus of contemplation. Some wondered: what might happen, hypothetically, if a drastic suppression of the "irregular frame" were to be enacted, with the goal of permitting the red-black structure to "float," so to speak, in an "infinite background"? The consequence, according to its defenders, would be a sort of "irregular painting without an irregular frame."

MAG Moving forward from this distinction you mention, we arrive at the concept of the coplanar, proposed by some members of the Asociación Arte Concreto-Invención as a way to bypass the "irregular frame." Your 1946 article, "Lo abstracto y lo concreto en el arte moderno" [The Abstract and the Concrete in Modern Art], appeared in the group's first magazine, and is enormously

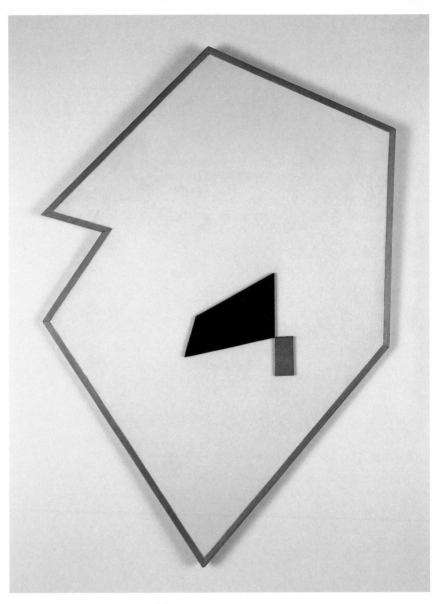

Fig. 3. Tomás Maldonado, *Sin título*, 1945.

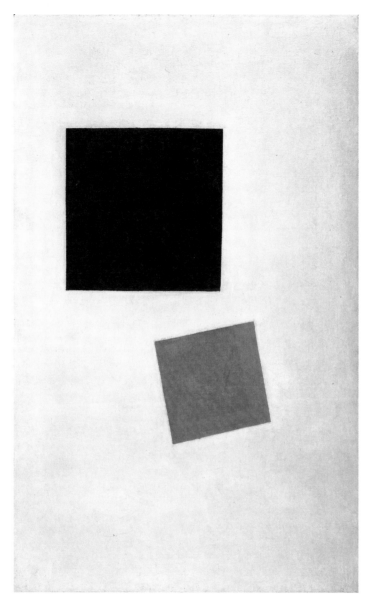

Fig. 4. Kasimir Malevich, *Painterly Realism. Boy with Knapsack—Color Masses in the Fourth Dimension*, 1915.

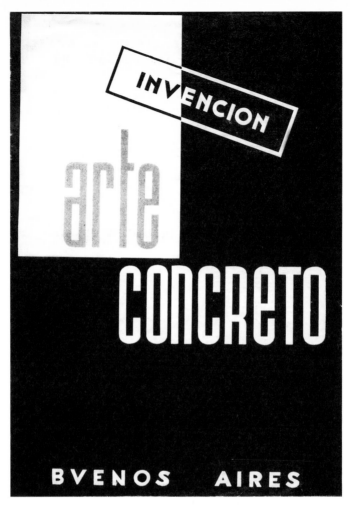

Fig. 5. *Arte Concreto Invención*, n° 1, 1946, cover.

illuminating in this regard [Figs. 5 & 6]. All these investigations around the painting, the frame and the two-dimensional surface implied an interesting but paradoxical process, isn't that right?

TM The hypothesis, though exciting in theory, started from an inexact supposition. In the work in question the red-black structure is autonomous in appearance only. In reality, it was compositionally linked, by way of a complex connective network, with the perimeter of the "irregular frame." Now, once we disposed of the relevance of this objection in this specific case, it was undeniable that the provocative hypothesis of an "irregular painting without an irregular frame"

32

Lo abstracto y lo concreto en el arte moderno

Ningún problema de la pintura pudo darse nunca al margen del problema práctico que plantea a todo ser humano la percepción del espacio y del tiempo. Es más, en todas las épocas la pintura trató de ser una definición gráfica de estas dos propiedades de la realidad objetiva.

Relacionar estética y anecdóticamente figuras representadas en un espacio igualmente representado, ha sido lo esencial del procedimiento creador de la pintura del pasado. Se pretendía hacer valer las figuras como formas, y lo que en la tela estaba ausente de figuras, como fondo; a las superficies "vacías", sin anécdota gráfica, se las consideraba ámbitos espaciales concretos, verdaderas profundidades, cuando en realidad eran sólo simulacros de formas y espacios sobre una superficie de dos dimensiones. Sin embargo, esta concepción tradicional del hacer artístico, que la moderna psicología de la estructura podría explicar, pero que los sentidos no verifican, es motivo, desde principios de siglo, de una radical revisión. La batalla fundamental librada por el arte auténticamente revolucionario de nuestros días ha estado enderezada a concretar el espacio y las formas, a promover una nueva práctica estética eximida en absoluto de toda sujeción a lo abstracto e ilusorio. Esta batalla, por lo demás, es el último paso en el sentido de superar la milenaria contradicción, en el seno del arte, entre lo imitativo (documento, símbolo, signo, totem) y lo inventivo (artístico), porque, en rigor de verdad, el problema del espacio y del tiempo en la pintura es inseparable y dependiente de esa contradicción a la cual se vincula, de hecho, a través de la gnoseología implícita en toda pregunta sobre lo representado y lo concreto.

Los cubistas, llevando hasta sus últimas consecuencias lo que Cezanne y Seurat solo habían sugerido, pusieron al desnudo el mecanismo abstracto de toda representación. Pero la voluntad de abstracción y puridad —Langevin lo ha demostrado palmariamente en el terreno de la nueva física atomística— puede desembocar, por un proceso dialéctico perfectamente explicable, en voluntad de objetivación. El cubismo, aún cuando lo que más informa sobre él sea su procedimiento abstracto, es indudablemente el primer paso en la época contemporánea por objetivar la pintura, por exaltar en ella sus elementos objetivos (colores, formas, materiales, etc.) y no las ficciones figurativas. No hay que olvidar que una manzana gráficamente representada es una abstracción de una manzana real, aparezca ella en un cuadro de Chardin o de Braque; empero, la disimilitud esencial entre una manzana de Chardin y una de Braque, reside en que en la primera es el elemento imitativo el que predomina, mientras que en la segunda, es el inventivo. Y ha sido precisamente este predominio de la invención sobre la imitación lo que llevó a los cubistas a una vecindad, sólo a una vecindad entiéndase bien, con lo concreto. Cabe aclarar, no obstante, que cuando ellos comienzan a lograr ciertas conquistas en este sentido corrompe, la primitiva doctrina de la escuela entra a perder su vigencia, a ser negada en sus principios fundamentales. En efecto, la introducción en la práctica cubista del "collage", verdadera apreciación concreta, señala ya el fin del cubismo propiamente dicho; así como años más tarde, desde otro punto de vista, los "objetos de funcionamiento simbólico", derivación concreta del surrealismo, darán un mentís inesperado a la pretendida gnoseología onírica de Bretón y sus amigos.

Sin embargo, las críticas a estos aspectos abstractos del cubismo y el anhelo de superar sus insuficiencias en este sentido, tuvieron una importancia primordial en la evolución posterior del arte. Los futuristas se rebelaron contra la exaltación cubista de lo estático; más como la representación de lo estático es, asimismo, un modo de abstracción, éstas críticas se extendían, en verdad, al arte abstracto en general. No obstante, en la práctica, los futuristas no supieron dar al problema del movimiento otra solución que no fuere abstracta. En lugar de concretarlo en el espacio se limitaron, una vez más, a representarlo.

Ahora bien: después del cubismo y del futurismo, apodada va a todas las formas de abstracción y de representación, la necesidad de concretar el espacio, el tiempo y el movimiento era la inquietud más sentida por todos los artistas que sus respectivos caminos brotaban por una transformación radical del arte. Así, en Rusia, como reacción a las experiencias meramente

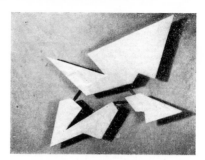

Alberto Molemberg

abstractas de Lariónov, que reducía el problema a la imitación de rayos luminosos ("rayonismo", 1910), Malevitch y Rodchenko, en 1913, se esfuerzan por tornar más sutil la lucha por la objetivación de la pintura. La no representación, en un sentido general, se da por sobreentendida; de lo que se trata ahora es de combatir los residuos que facilitan la aparición ficticia de cosas, que, aunque no se había buscado representar, emergen por sí solas a los ojos del espectador. Malevitch y Rodchenko reparan que, si bien se trabaja con elementos geométricos, el espacio y el tiempo siguen representados sobre sus telas y, por ende, también las cosas, cosas menos cotidianas, de naturaleza geométrica, pero cosas al fin. Es precisamente aquí cuando comienza a plantearse el problema a que hemos hecho referencia más arriba: MIENTRAS HAYA UNA FIGURA SOBRE UN FONDO, ILUSORIAMENTE EXHIBIDA, HABRA REPRESENTACION. Pero ¿cómo resolver este problema? Malevitch tienta la solución tonal: "blanco sobre blanco". Y al encontrarse con una superficie monocroma y monotonal descubre el alto valor estético y concreto del plano, iniciando la era de su exaltación. En Holanda, durante la primera guerra, Mondrian, Vantongerloo, Van Doesgurg, y más tarde, el soviético Gorin, Moss y Einstein preconizan una pintura "plana en el plano", que ellos denominan "abstracto real". Pero el problema no está todavía resuelto; recién ha quedado revelado el valor concreto del plano, resta verificar su efectividad estética en campos ajenos al estrictamente bidimensional.

Los rusos Gabo, Pevsner, Tatlin, Miturisch, los hombres del taller "Obmuchu", Meduniezki, Lissitzki y el mismo Rodchenko, ya víctima de la gran experiencia de la revolución proletaria, dan los primeros pasos en este sentido y formulan, alrededor de 1920, una estética realista-constructiva. "Las bases fundamentales del arte —dicen los dos primeros en un manifiesto publicado en la URSS en 1920— deben reposar sobre un terreno resistente: la vida real. El arte si quiere comprender la vida debe basarse en el espacio y en el tiempo". Los participantes de esta escuela realizan objetos de vidrio, hierro, acero, y otros materiales. El plano es usado por ellos como elemento espacial. No obstante, estas primeras experiencias no podían aún lograr su finalidad; los realistas constructivos tropezaban a cada instante, por un lado, con el problema del plano, todavía no resuelto; por otro, con la ausencia de un método de composición espacial. De ahí que fuese necesario que tanto el planteamiento hecho por Malevitch en lo referente al plano como la búsqueda de una composición verdaderamente no-representativa, cumpliesen, o se tratase de hacerlos cumplir, todas sus etapas de desarrollo y crisis. El plano, antes de ser lanzado a cumplir una nueva conciencia espacial, tenía que perder progresivamente, su modalidad ortogonal, desociarse de todo estatismo y aprender a valer dirección, como trayectoria en el espacio. De igual modo, la com-

Fig. 6. Tomás Maldonado, "Lo abstracto y lo concreto en el arte moderno," *Arte Concreto Invención*, n° 1, 1946, p. 5.

provided a substantial clarification. We realized, in relation to this point, that it was necessary to further investigate the effective typological innovation of the "irregular frame." That's what we did, and the results helped to clarify some important elements. In reality, the "irregular frame" did not manifest itself, contrary to what its originators, Uruguayan artists Rhod Rothfuss and Carmelo Arden Quin, had imagined, as a revolution, as a mutation from one era to another in art history. Rather, it presented itself as an attempt, a worthwhile one, toward the renovation of an already existing typology. Despite its "broken" perimeter, what happened was that the painting paid ongoing tribute to what in my estimation was one of the most distinctive aspects of traditional easel painting. It's worth noting that it presented itself, as ever, as an isolated, self-sufficient form, its center located within itself. It's no wonder, because the function of the painting's framework, its raison d'être, is precisely "to frame." This didn't mean that its irregular perimeter might have no influence whatsoever over the relationship that was established between the work and the surrounding surface. Unlike paintings with regular contours, those with an "irregular frame," with their "entering and exiting" elements, were certainly less autonomous in relation to their environment.

MAG You've mentioned Rothfuss and Arden Quin as the originators of the "structured frame," but on other occasions, you yourself have pointed to antecedents that date back to the 1920s in Europe.

TM Without a doubt, those antecedents exist. The classic example is of the Hungarian Constructivist artist László Péri, who was friends with László Moholy-Nagy, who in 1920–1923 created works similar to those that were called "irregular frame" works [Fig. 7]. Additionally, during those same years, the Russian artists Vladimir Tatlin and El Lissitsky produced works that pertain to a very similar sphere of experimentation.

MAG Your contemplations (and reservations) about the "irregular frame" are very illuminating, in my view, but I'd now like to ask how it is that you understood that experience to be concluded, and how you decided to return, in 2000, to traditional paintings—that is, to a preference for square or rectangular forms.

TM With distance, and above all with objectivity, which comes from the passage of time, I think the main reason, in my case, was connected to a question of rigor. Of rigor with myself. If we wanted to be consequential, in a radical way, with the idea of the "irregular frame," we needed, in my judgment, to abandon

Fig. 7. László Péri, *Raumkonstruktion VIII*, 1923.

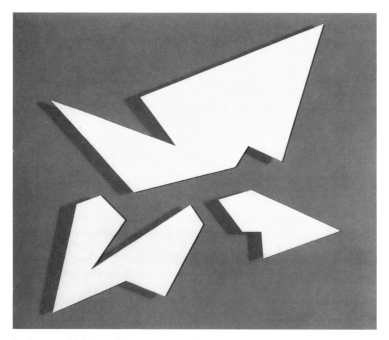

Fig. 8. Alberto Molenberg, *Función blanca*, 1946.

completely what I called, recently, the "distinctive aspects of traditional easel painting." In other words, not to hesitate in questioning the validity of the "painting-as-object" as a reality independent of its surroundings, to allow the exterior to interrupt the interiority of the work; in short, to nullify the separation between exterior and interior. In order to achieve this, what was proposed was to exaggerate the "entrances and exits" of the perimeter until a point was reached where the identity of the painting as a single recognizable object disappeared, in fact transforming it into a constellation of distinct figures: the so-called coplanar, as you mentioned earlier [Fig. 8]. Some members of the group decided to run this risk; others, like myself, opted for a return to what we might call "normal" painting. You wanted to know the reason for this choice. I'll try to give you an answer. Though I agreed with the critiques being made (and which I myself was quite disposed to make) of the lack of conceptual sustainability of the "irregular frame," it wasn't entirely believable to me that we might locate an alternative that would, in the end, point to the dissolution of the "painting-as-object." On the other hand, neither was I convinced to persevere with an idea of an "irregular frame," in regards to which my doubts were always very serious. The only possible recourse, at least for me, was a return to the tradition of the "painting-as-object."

THE NEW PHASE

MAG Thus ends, in 1947, the first phase of your nonfigurative artistic production which, as we've just seen, privileged an investigation around the irregular frame and the coplanar. The new phase was characterized, in your words, by "a return to the tradition of the 'painting-as-object'" [Fig. 9]. This signified a return to paintings with regular forms. However, that moment did not consist of that process alone. In your works from this period, we can see a greater interest in nonfigurative European art. This is demonstrated by the adoption, in your paintings, of some formal repertoires of Dutch Neoplasticism and Swiss Concretism. On the other hand, this coincides with the progressive decline of your interest in Russian Constructivism, and especially in Malevich's Suprematism, which had intensely characterized the preceding period. Does it seem to you that in this brief synthesis I've captured the most essential aspects of this new phase?

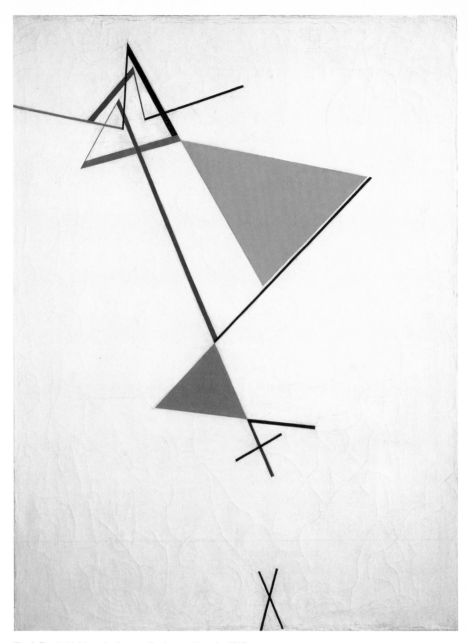

Fig. 9. Tomás Maldonado, *Desarrollo de un triángulo*, 1949.

TM Along very general lines, yes. However, there's one important element you've omitted: my first trip to Europe in 1948. On that occasion, I came into contact with the principal exponents of Swiss Concretism: Max Bill, Richard Lohse, and Verena Loewensberg. And also, in Paris, with the Belgian artist Georges Vantongerloo. My visit to the latter's *atelier* was extremely significant for me at that moment. It allowed me to intuit new horizons in my way of conceiving my own artistic work. To speak solely of influence, which I also can't deny, would be overly limiting. Accustomed as I was to the Constructivist tradition of a solid and explicit use of forms and colors, Vantongerloo's paintings, with their almost evanescent lines and points, opened a new world for me. I felt intensely attracted by this light, discreet manner of structuring pictorial space. Once I'd returned to Buenos Aires, I devoted myself to exploring this *terra incognita*. After many attempts, I created a painting that is, in my view, the most representative piece from that phase: *Desarrollo de 14 temas* (*Development of 14 Themes*; 1951–1952; 202 × 211 cm / 78⅞ × 82¾ inches), currently in the Colección Patricia Phelps de Cisneros [Fig. 10]. I'll attempt to describe, in general terms, not so much the painting itself (consultation of a photograph would suffice for that) but rather the ideas that served as my guide in the creative process. I remember it well: it involved a lengthy process, with many partial preliminary studies. The initial task was simultaneously simple and complex, as it had to do with creating a unique system articulated on two levels: on one level, a series of regular figures in very subdued colors; on the other, a series of equally subdued lines and points. Of course, the organization on two levels didn't imply that the elements present on one or the other were isolated, with no communication among them. The two levels, though they have distinct and relatively autonomous purposes, had to be available for reciprocal aid. The underlying geometrical mesh on each level had to indeed establish links, but not so as to make a functional convergence impossible. In this way, the desire was to favor the system's general dynamic, avoiding a tedious obviousness and predictability of the whole. I can imagine that my description of this work, as I've just synthesized it, might seem particularly abstruse to you, and to an eventual reader. I confess, from my current standpoint, that it is so for me as well. What's strange is that the same (or almost the same) description seemed to me, fifty years ago, to exhibit absolute clarity. Mysteries of time, and of changing logics. But what matters, in the judgment of some stubborn pragmatists, is the result.

MAG Although your argument is coherent, I think the problem lies in the impossibility of making a work of art into an object of outstanding, rigorous, and implacable description.

37

Fig. 10. Tomás Maldonado, *Desarrollo de 14 temas*,
1951–1952. (Details on title page and pp. 68–69.)

TM This concept has always fascinated me. How is it possible to describe "verbally" a nonfigurative work of art—that is, a work that by its very nature hardly lends itself to the use of the traditional tools of so-called "art semiology"; tools destined, with few exceptions, to describe (or better yet, to interpret) figurative works of art? In other words, how to make the aesthetic (or symbolic) intentionality of this genre of works accessible, without resorting to the overly indulgent use of metaphors? At the moment, I don't have a convincing answer. On the other hand, I don't imagine this problem to be only and exclusively the concern of devotees of artistic nonfiguration. It's sufficient to glance at scientific publications in order to become aware of the difficulties that confront researchers when they try to describe physical or biological processes with absolute objectivity—that is, without turning to the use of metaphors. Nonetheless, it's necessary to agree that the detailed explications artists generally make of their works concern, in particular, the generative processes of those works and might be useful to viewers as an effective key toward interpretive access. Which is no small thing.

^{MAG} What you're saying here points to one of the issues involved in the role of supposed theorists in artistic practice (and fulfillment).

TM Undoubtedly. But a clarification is needed here. It's obvious that we might understand the term "supposed theorists" to mean two very different things: first, it might refer to the objectives, in a manner of speaking, of the specific enactment of a work; second, and on the contrary, it might allude to the creation of a work in service of an ideally pre-established conception based in an understanding of what art should be. The former privileges the question of the technical and operative strategies most appropriate to the attainment of a goal; the second involves a much more ambitious objective because it means that the work of art might serve as the faithful illustration of a particular theory of art. This latter meaning, given its particular nature, tends spontaneously to establish a set of rigid precepts. A work is judged, not for itself, for the intrinsic values—real or presumed—attributed to it, but rather in the measure that it respects (or doesn't respect) the precepts.

^{MAG} You have examined two of your works: the "irregular frame" piece and the work titled *Desarrollo de 14 temas*. It's clear that the first belongs to the category of works that, in your words, "serve as the faithful illustration of a particular theory of art." Now, does the same thing occur with the second?

TM Although in *Desarrollo de 14 temas* it's still easy to ascertain a relative faithfulness to some (new) precepts, they don't play an overwhelming role. In effect, in those years, this work is precisely an attempt—in part, I think, successful—to liberate myself from the odd idea that the function of a work of art should be none other than to illustrate and make visible the precepts that guided its creation. I would maintain that this idea has had an immensely negative influence. The maniacal obsession with the centrality of precepts has contributed, in fact, to a diminishment of the space of investigation, and with time precepts have become lifeless and sterile recipes. The significance of *Desarrollo de 14 temas*, and other similar works from the same period, is that it expressed my will, at that time, to reinvigorate the freedom and—why not say it?—pleasure of exploring new forms and contents [Figs. 11–13]. And that led me to disregard the fact that such exploratory acts might be (or not be) in direct contradiction with the precepts.

MAG In many of your texts, you have noted how important it was for your artistic development that you encountered information regarding Russian Constructivism at the beginning of the 1940s. Similarly, you've just indicated as equally relevant your travel to Europe in 1948, when you established contact with the principal exponent of Swiss Concretism, Max Bill, and with Georges Vantongerloo. Now, considering these points of reference, what is the particular inscription, the mark of "originality" of Argentinean Concretism?

TM For Latin American avant-garde artists there has always existed a preoccupation with the "originality" of their works in relation to European avant-garde artistic movements. The demand to establish our own cultural contribution was implicit—that is, to underline our own autonomy. In fact, this meant questioning any form, overtly declared or unspoken, of subalternity. In sum: not to admit the dichotomy between center and periphery in the cultural field. Of course, it would be absurd, and overly politically incorrect, to deny that such a dichotomy has existed, and that it still exists, but it's clear that today, in the age of the Internet, it's losing many of its most traditionally hateful features. On the other hand, in the field of art, the relationship between center and periphery has never been univocal, but is rather biunivocal. Art historians, and anthropologists and ethnologists as well, know that intercultural relationships have been a constant in every era. It's not always the center influencing the periphery; sometimes the opposite has occurred. It's enough to think of the impact of African art on Picasso and Cubism. Other times, it's been the peripheries

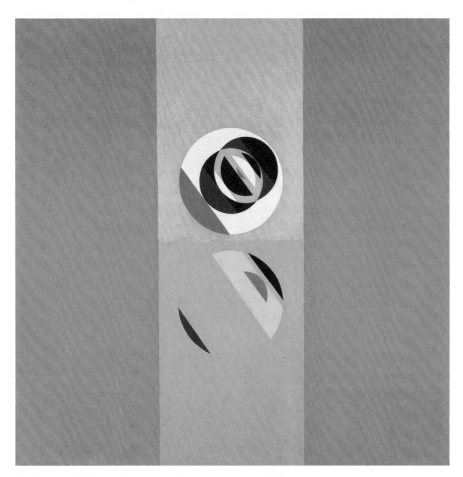

Fig. 11. Tomás Maldonado, *Tres zonas y dos temas circulares*, 1953.

Fig. 12. Tomás Maldonado with *4 temas circulares*, 1953.

(or the centers) that have exerted reciprocal influence on one another. There is therefore no artistic manifestation that is absolutely "original," utterly free from contamination. Regardless of whether such manifestations come from immediately close or faraway places, or from recent or remote times. In the interview with Swiss critic Obrist, which you've already cited, I attempted to clarify precisely this point. In my view, "original" doesn't mean "autonomous." For example: the Mexican muralism of José Clemente Orozco, Diego Rivera, and David Alfaro Siqueiros is not autonomous, since it clearly exhibits the influence of Expressionism and European Social Realism, but despite this fact it would be unwise to deny its originality. I think the same thing can be said of nonfigurative Latin American art.

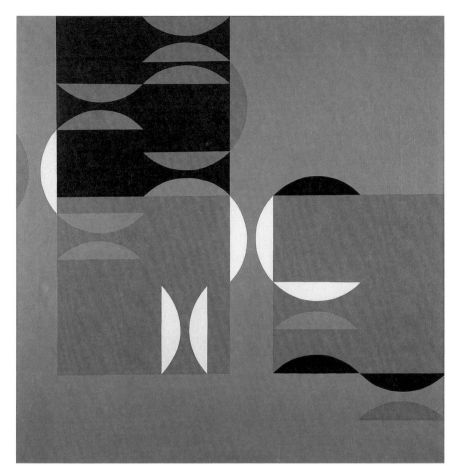

Fig. 13. Tomás Maldonado, *4 temas circulares*, 1953.

MAG But in regard to this new phase, which began, according to you, with your return from your trip to Europe in 1948, you have not yet mentioned your new cultural interests that extended beyond the problems connected to the pictorial universe. These interests coincided intensely with your future activities. I'm referring in particular to the more attentive focus you had on ideas related to industrial design, architecture, and communication.

TM My interest in these topics was already present before 1948, but in reality, you're correct to underline them; it's undeniable that these interests were highlighted from that date forward. To a certain extent, they assumed a centrality which, as a matter of fact, they had not had earlier. The first manifestation of this is my article titled "El diseño industrial y la vida social" [Industrial Design and Social

Boletín 2 del
Centro Estudiantes de Arquitectura
Perú 294
Octubre-Noviembre de 1949 Buenos Aires
Comité de Redacción:
Juan Manuel Borthagaray
Gerardo Clusellas
Carlos Méndez Mosquera
Pino Sivori

1

Lo que nos impulsa hoy a publicar este boletín es el deseo de difundir, en la medida de nuestras posibilidades, los principios artísticos y técnicos que mejor enseñen a comprender el fenómeno de la arquitectura moderna; queremos así concretar, de una vez por todas, un órgano capaz de reflejar las más renovadoras inquietudes del estudiantado.
En nuestra época se presentan nuevos problemas que requieren nuevas soluciones. Los adelantos técnicos han modificado la fisonomía de nuestro tiempo, pero los intereses creados y la falta de visión han obstaculizado su desarrollo progresista, desaprovechando tanto los materiales manufacturables como las preciosas energías humanas. Contra esto, nuestro boletín ha de esforzarse por difundir todo lo que contribuya, directa o indirectamente, a encontrar una solución estable de los problemas a que acabamos de referirnos. Tales son nuestros propósitos.

El arquitecto van der Rohe

Edoardo Pérsico

Ludwig Mies van der Rohe, nacido en Aachen en 1886, puede ser considerado como el paladín de los arquitectos modernos.

Quien mire atentamente toda su obra percibe al instante que la inspiración de este artista se ha manifestado en los temas máximos del nuevo arte de construir: desde la búsqueda de una "línea" original hasta la afirmación de un nuevo concepto de "espacio".

En el "Baukunst der neuesten Zeit", de Gustav Adolf Plats, frente a las "realizaciones" de todos los demás arquitectos europeos, Mies van der Rohe está representado únicamente por una serie de proyectos y bocetos; este hecho puede servir para entender mejor el espíritu de intransigencia y el deseo de perfección absoluta en Mies van der Rohe, el arquitecto más representativo de esa amplia corriente innovadora que es la arquitectura moderna.

Los temas que ha preferido Mies van der Rohe, son, en el fondo, los mismos de Le Corbusier o Gropius, pero la importancia de Mies está en el estilo con el cual ha pensado nuevas soluciones y en la posibilidad de desarrollo "universal" de sus conceptos.

Le Corbusier, por ejemplo, es el inventor de alguna nueva "línea" en arquitectura. Pero ¿quién llevó más lejos que Mies van der Rohe la capacidad de dibujar los "Metallmöbel"? El

concepto de "espacio" compromete toda la obra de Gropius, pero nadie pudo, ni siquiera los más audaces suprematistas rusos, expresar leyes espaciales tan nuevos y exactas como las que están contenidas en algunos proyectos, y en el pabellón alemán de la Exposición de Barcelona 1929, de este arquitecto.

La casa Tugendhat confirma la ley expresada en el pabellón de 1929, y establece con autoridad que el deber de un constructor moderno es de superar los simples problemas del oficio, para desembocar en una forma lírica, capaz de dar

fachada de la casa Tugendhat de Mies van der Rohe

a los hombres de nuestra época otras interpretaciones originales de la belleza.

Mies van der Rohe proyectó la casa Tugendhat con la máxima libertad respecto a los problemas

Fig. 14. *Cea. Boletín del Centro de Estudiantes de Arquitectura*, n° 2, 1949, cover.

Life] published in the *Boletín del Centro de Estudiantes de Arquitectura* [*Bulletin of the Architecture Students' Center*] in 1949 [Fig. 14]. This was an important text in my development, because in it is located the seed of an argument that would come to dominate my entire subsequent theoretical itinerary: the role that industrial design, together with architecture and urbanism, should take on as a factor in the reexamination of our environment. It was precisely in order to further support this idea that a group of friends and I founded the magazine *Nueva Visión* [*New Vision*] in 1951. This publication exerted considerable influence in Argentina at the time, and I was its director for four years [Figs. 15 & 16].

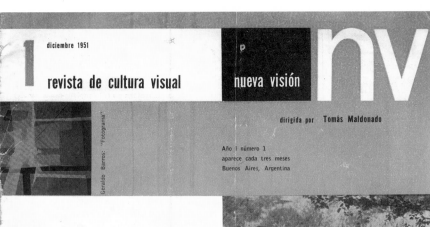

1 diciembre 1951

revista de cultura visual

nueva visión nv

dirigida por **Tomás Maldonado**

Año I número 1
aparece cada tres meses
Buenos Aires, Argentina

Geraldo Barros: "Fotograma"

Unidad de Max Bill

por Ernesto N. Rogers

3 pioneros de la síntesis de las artes visuales **Max Bill Henry Van de Velde Alvar Aalto**

La arquitectura de Antonio Bonet

además

César Jannello	Pintura, escultura y arquitectura
P. M. Bardi	Diseño Industrial en Sao Paulo
Julio Pizzetti	Los nuevos mundos de la arquitectura estructural
Tomás Maldonado	Actualidad y porvenir del arte concreto
Juan C. Paz	¿Qué es Nueva Música?
T. M.	Georges Vantongerloo
Edgar Bayley	Sobre invención poética
	Notas, comentarios, reproducciones

1951

Fig. 15. *Nueva Visión*, n° 1, 1951, cover.

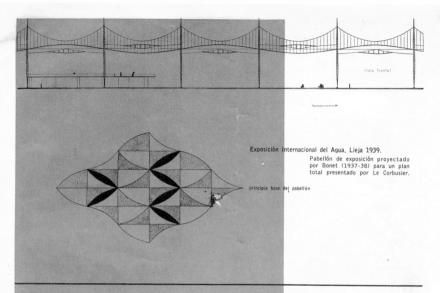

Exposición Internacional del Agua, Lieja 1939.

Pabellón de exposición proyectado por Bonet (1937-38) para un plan total presentado por Le Corbusier.

principio base del pabellón

Actualidad y porvenir del arte concreto

Tomás Maldonado

Cuanto más se medita acerca de la situación de la cultura en el actual estado congestivo del mundo, tanto más se comprende la desconcertante puerilidad que implica persistir en las antiguas modalidades teóricas de la "avant garde", a saber, manifiestos de tipo polémico, prosas poéticas a modo de manifiestos, aforismos, etc. A este respecto conviene observar que las actitudes que ayer definieron una protesta altiva contra una realidad inadmisible —los deslumbradores trucos del ingenio, el culto de lo insólito y singular, la desestima jactanciosa del racionalismo—, hoy, después del trajín de casi medio siglo, han modificado su sentido originario. Ya no son formas de subversión o de disentimiento, como lo fueron antes, sino de conservación; no de coraje sino de fácil oportunismo.

Pero ¿cuál puede ser la actitud de los artistas concretos frente a esta crisis evidente de la primitiva patria mítica del arte moderno? ¿Acaso persistir en los artificios retóricos de una realidad que sospechamos desvitalizada? ¿Acaso declararnos hostiles a todo pensamiento teórico, adoptar una suerte de barbarie, recogernos al inverificado mundo del hacer sin pensar? Nada de eso. Nuestra obligación es atender lo que el pulso de esta época reclama, es decir, disipar cuidadosamente las brumas que ocultan y desvirtúan el significado profundo de nuestra experiencia estética; revisar lo que todavía es oscuro, ambiguo o torpemente formulado.

Sospecho las objeciones. Se me dirá, de seguro, que no hay ninguna razón perentoria que justifique tan brusco cambio; que son más los peligros que se corren (dogmatismo, "common

sense", sacrificio del humor y del buen tono) que las posibles ventajas. Inexacto. Los peligros, cuya significación es sólo mundana —en el peor sentido— son despreciables comparados con las ventajas, cuya significación es social —en el mejor sentido. Por otra parte, y sin que se vea en esto ánimo alguno de dramatizar más de la cuenta, es indiscutible que si llegamos a ser seducidos por cualquier forma de molicie o ceguera intelectual, si aceptamos, por desgano o indiferencia, quedar al margen de la encrespada querella cultural de nuestra época, el previsible desarrollo de ciertos hechos presentes se encargará de atrasar en cien años (¡o más!) el reloj de la historia artística.

En los esfuerzos tendientes a impedir tal desventura, en la tarea de vacunar al mundo contra esa amenaza, los artistas concretos debemos participar activamente. Pero para ello, y ante todo, es fundamental que empecemos reconociendo que nuestras antiguas modalidades teóricas —en las cuales todavía insisten con singular porfía los representantes del "arte abstracto" francés— son ya insuficientes para permitirnos afrontar con éxito la etapa actual del debate. Si queremos evitar que los hechos arriba mencionados nos sorprendan conceptualmente desnutridos y rindiendo tributo a valores en crisis, es urgente que volvamos a pensar todos nuestros problemas de un modo más estricto, o sea, menos polémico, menos literario y menos idealista.

Es, por otra parte, el camino —el único camino— que nos señala la subyacente tradición racionalista del arte concreto, su vocación esencial, por escondida (o sumergida) no menos legítima. Sí, más que un sospechoso "rappel a l'ordre", que un desesperado examen de conciencia, que un retorno, que un renunciamiento, lo que corresponde hacer es reaprender —y pronto— los secretos del difícil y viejo oficio humano de ver claro. El redescubrimiento conmovido de la lucidez, tantas veces escarnecida, hostigada y puesta en fuga. En resumen, tenemos que superar de una vez por todas la contradicción todavía flagrante entre nuestro modo de inventar el arte y nuestro

modo de explicarlo. Que nuestras teorías sean congruentes con la probidad de espíritu que siempre ha existido en nuestras obras.

Ahora bien, ¿cuál sería, en consonancia con este nuevo modo de ver, el método más adecuado para alcanzar una comprensión satisfactoria de lo que es y quiere ser el arte concreto, de su actualidad y porvenir? Sobre todo, no empezar definiendo. No partir de preconceptos favorables. Que la pregunta acerca del lugar y la función del arte concreto en la historia de las artes visuales no sea la primera pregunta que tengamos que contestar.

La adopción de tal punto de arranque, si seductor, si capaz de obviar muchas dificultades, implicaría, en rigor, tanto como dar por sentado lo que para muchos resulta todavía inaceptable: que el arte concreto constituya un fenómeno artístico con méritos suficientes para ser ubicado en el ámbito de la cultura.

Hay, en efecto, quienes llegan hasta rechazar una definición del arte concreto en términos de cultura, pues lo juzgan de antemano —casi siempre (por no decir siempre) sin haber prestado a sus obras la suficiente atención— empresa de mistificadores, práctica esencialmente infraartística. De aquí que el primer paso no pueda ser otro que responder con objetividad crítica a la subjetividad crítica de los que así piensan; ignorar de entrada toda clase de sobreentendidos, aceptando inclusive que el problema pueda plantearse sin la ayuda de ninguno de esos puntos de apoyo. En suma, estar dispuestos a partir sin definición previa, admitiendo —a efectos de una ulterior reducción al absurdo— la posibilidad de que el arte concreto sea algo así com un cero cultural absoluto.

He aquí, entonces, la pregunta anterior a cualquier otra pregunta: ¿Es el arte concreto una actividad legítima del espíritu? O mejor todavía: ¿Hay un derecho al arte concreto? Creo firmemente que sí. El derecho al arte concreto no puede ser cuestionado porque tampoco puede serlo el de ejercitar todas y cada

5

Fig. 16. "Actualidad y porvenir del arte concreto," *Nueva Visión*, n° 1, 1951, p. 5.

THE FUTURE OF THE PAINTING-AS-OBJECT

MAG With very persuasive arguments, you have reestablished a greater freedom of choice in the area of nonfigurative art. *Desarrollo de 14 temas*, in effect, signals the beginning of an important process of change in your artistic career; a transformation characterized, among other things, by "a return"—I'm quoting you—"to the traditional painting-as-object." Now, taking into account your work for the past ten years, there is no doubt that your current painting affirms this preference. But the times, as you well know, have changed. The "painting-as-object" is not the preferred artistic device of the neo-avant-garde. What is your opinion about this?

TM To be sure, the argument against the "painting-as-object" is not new. As you'll remember, this was an ongoing debate among Dadaists in the teens and twenties—and also, in part, between Italian and Russian Futurists. In recent times, this argument has simply gained renewed currency. We need to think of the protagonists of neo-avant-garde movements who considered the "painting-as-object" to be an artistic crutch in the throes of extinction; some of them, for example, were convinced that the generalized practice of installations would occupy that vacant space. Once again, just promises . . . I wonder: how long will we continue with this missionary pathos, with this naive willfulness of announcing, time and again, the imminent arrival of "worlds of art never seen before" which later merely reveal a fleeting operation of artistic marketing? It's true, the "painting-as-object" is not a sort of chimera outside space and time, but rather a product of history and, as such, it has not always existed and it's not guaranteed that it will always exist. I've never believed in a supposed sacredness of the "painting-as-object," not in the 1950s and not now, yet it doesn't seem to me the question can be taken lightly. It's not enough to announce, with an apocalyptic tone, the death of the "painting-as-object." For the moment, in reality, there is no reason—at least, no legitimate reason—that authorizes us to predict its imminent demise (or consumption). It's difficult for me to believe that installations— despite their current popularity, as obsessive as it is inconsistent—might seriously compromise the immediate future of the "painting-as-object."

MAG According to your account, the dispute around the "painting-as-object" is, finally, more theoretical than practical. In reality, for a considerable number of artists working in the most diverse ways, the "painting-as-object" today offers

undeniable operational benefits. The same is true for that strange but useful artifact that accompanies it: the easel—an artifact considered by many to be the quintessential folkloric emblem of the *pompier* artist.

TM It's true. Josef Albers stipulated a list of fourteen interdictions by which artists, beginning with him personally, should always abide. Among them: no easel. Apropos of this, an image leaps to mind of the numerous paintings on an easel by René Magritte in which the Belgian painter utilizes this "strange and useful artifact," as you have called it, as the subject (and main support) of ironic, ambiguous images.

MAG Doesn't it seem to you that aside from the cultivators of installations, it is now the cultivators of digital virtuality who are also exploring alternatives to the use of traditional media?

TM The issue you're raising is very relevant. There's no doubt that the use of digital technologies can become, in the future, a plausible alternative to the "painting-as-object"; but also a more than plausible alternative to the majority of proposals in neo-avant-garde spheres, which currently announce the end of the "painting-as-object." I think that digital virtuality is, in effect, a new frontier for art. Beyond a shadow of a doubt, thanks to the progress achieved with information technology, new and ever more sophisticated virtual artifacts are now available, offering completely new possibilities for artistic creativity. These surely constitute a remarkable enrichment of the means of cultural production. Of course, I place importance on these phenomena, as I've always taken great interest in them; however, it's not clear at the moment what their actual impact on traditional media might be, thinking along theoretical lines. And this should be an object of reflection. Concretely speaking, in the instance we're contemplating, the issue is whether the generalized use of these new technologies in the artistic sphere will contribute to making the existence of the "painting-as-object" superfluous (or irrelevant). I'll confess that I'm always very cautious in venturing to make predictions when we're talking about foreseeing the possible effects of technological innovations. And this is for one simple reason. A new technology does not always (or necessarily)—as we've already discussed in the course of this interview—consist of an alternative to the preceding technique. In some cases, a new technique develops along parallel lines, in a manner of speaking, not in competition with the one that already exists; this is not to exclude the possibility of forms of collaboration between these.

MAG Could you give some examples of this last phenomenon?

TM Photography, to cite a classic example, has not become a substitute for figurative painting. On the contrary, it has contributed to its enrichment. The same is true with regard to the influence that figurative painting has had on photography. Nadar was inspired by Ingres in the creation of his first photographic portraits. And Degas, for his part, in his "dancing schools," utilized photographic documentation. And not just these artists: in the work of artists like Man Ray, Moholy-Nagy, El Lissitzky, and Rodchenko, the search for a symbiosis between art and photography is well known. The phenomenon is not limited, however, to the nineteenth century and to historical avant-gardes of the twentieth century; it's also present in the work of many of the exponents of Pop Art in the fifties and sixties. We see it, for instance, in Richard Hamilton, Andy Warhol, Roy Lichtenstein, and James Rosenquist.

MAG Recently, you counseled caution in regard to apocalyptic predictions with respect to the "painting-as-object." Although you were explicitly rejecting the idea of attributing a sort of historical sacredness to it, you were still expressing doubt about the tendency to question its present and future existence "too lightly," as you say. I understand this not as a defense to the bitter end of "easel painting" but rather as an invitation to conduct a more scrupulous and less approximate analysis of the subject. Is that the case?

TM Indeed. I maintain that in our culture there are a few objects that should be treated not cavalierly, but rather with discernment, gravity, and responsibility, due to their historical, cultural, and technical value. To be clear, this doesn't mean they should be treated with obtuse reverence.

MAG For the past ten years, you have taken up artistic activity again: your last paintings have been exhibited in Buenos Aires and in Milan in two important retrospectives devoted to you and your work. Could you provide further details about these new paintings?

TM Indeed, in the past ten years, generally to the astonishment of my friends (and enemies), I have gone back to producing painted works with, I think, the same intensity and rigor of an earlier time [Figs. 17–19]. The focus is "paintings-as-objects," if we want to maintain the terminology we've been using up to now, created with acrylic colors on fabric, almost always in a square format. In conceiving these works, I avoid repeating myself if possible. I detest being identified

Fig. 17. Tomás Maldonado, *Anti-corpi cilindrici*, 2006.

Fig. 18. Tomás Maldonado, *Eyepiece*, 2008.

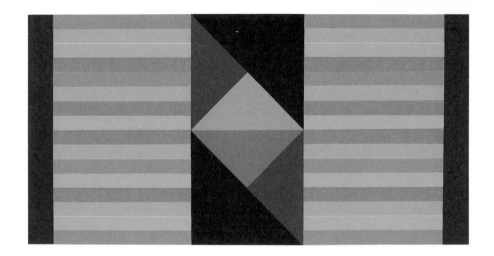

Fig. 19. Tomás Maldonado, *More on Geometrical Objects*, 2001.

by a "logo." That is, I prefer to freely explore in all directions, and in particular in directions that have provisionally been left pending in the past. Many of these works respond to the intention to create complex perceptive ambivalences, but many others—I'll confess—follow the dictates of the *plaisir de la peinture*.

THE ULM SCHOOL AND BAUHAUS

MAG I'd like to switch topics now. Among the many activities you've engaged in during your life, it's impossible to forget your significant trajectory as an educator in Germany, the United States, and Italy. Surely among all these the most important, in my judgment, has been your work as a teacher at the *Hochschule für Gestaltung* (Ulm, Germany), at the famous design school which in the fifties and sixties reestablished the Bauhaus tradition, which had been interrupted in 1933 with the advent of Nazism. Can you recount what your experience in that institution has been?

TM You mentioned my "significant trajectory as an educator." I'll confess that it always brings me pleasure when this aspect of my work is remembered. There's no doubt that my trajectory as a university professor—thirteen years in Ulm, eight in Bologna and thirteen in Milan, not to mention my partial (though repeated) experiences at Princeton—constitutes an important part of my complex personal history [Figs. 20–23]. My role as an educator has never felt optional to me; it was never a task that was added on to my activities as an artist, designer, essayist, and scholar. Beginning in 1954, when I left Argentina and began to teach in Ulm, my interest in formative labor became a constant point of reference and intellectual stimulation in all my endeavors. Certainly, I've had the good fortune and the privilege of being present "in the right place at the right time"—something that rarely happens. And I'm alluding to my participation, as a teacher, in the *Hochschule für Gestaltung*—or "Ulm School," as it's known for linguistic ease [Figs. 24–27]. Its history is fairly well known, and I'd prefer not to repeat it in detail here. It's simply worth noting, for the aid of an eventual reader who might not be in the know already, that the "Ulm School" was officially launched in 1955. It was a private university, largely financed with German municipal and federal funds; furthermore, it received substantial North American subsidies. Its juridical-institutional framework was under the rubric of the Scholl Foundation, created in memory of the siblings Hans and

Fig. 20. Max Bill and Tomás Maldonado, Ulm, 1955.

Fig. 21. Henry van de Velde and Tomás Maldonado, Zürich, 1954.

Fig. 22. Max Bill, Tomás Maldonado, and Josef Albers, Ulm, 1955.

Fig. 23. Tomás Maldonado and Georges Vantongerloo, 1955.

Sophie Scholl, students who were murdered by the Nazis in Munich. The rector-founder was the Swiss concrete artist Max Bill. The school was closed in 1968 due to the interruption of its economic support, when the *Landtag* (the state parliament in Baden-Württemberg) voted in favor of closing the institution. At the beginning, the idea Max Bill and the first group of teachers shared (myself included) was to take up the Bauhaus tradition, which had been interrupted with the advent of Nazism in 1933.

MAG It's difficult to imagine, from a current perspective, the exceptionality of the "Ulm School": immediately comparisons arise between that experience and what institutes of design or architecture are today, everywhere; schools that are, in general, incorporated in vast university conglomerates, absolutely regimented and averse to any kind of institutional innovation.

TM Without the slightest doubt. In order to understand the reasons for this exceptionality, we must keep in mind that the "Ulm School" originated and developed in an exceptional historical moment in Germany, to say the least: just a decade away from the end of World War II, and furthermore, from the termination of the Nazi criminal regime. If we consider that the city of Ulm, in 1955, was left largely destroyed by the bombing of the last few months of the war, we can maintain without exaggeration that the launch of the School truly occurred in the immediate postwar period. The traditional administrative structures of the State were still intensely destabilized, and the possibilities for control of educational systems, including the universities, were practically nonexistent. The old bureaucracies were "distracted," in a manner of speaking, and had other things to contemplate—for example, "denazification." In this context of the traumatic dismantling of the structures of control, a singular phenomenon took place—as had already occurred, along narrower lines, with Bauhaus in 1919. During its early years from 1955 to 1960, the "Ulm School" enjoyed enormous freedom in terms of its pedagogical and organizational choices. In practice, without having to be accountable to anyone, it was possible to shift study plans and schedules, and to freely call upon professors, directly and without competition. On the one hand, this entailed all the risks of improvisation; on the other hand, it created a strong impetus toward experimentation and the search for new alternatives. Not just in terms of the interior of the School, but also in regards to its links with the outside world—that is, in the way in which the new institution could contribute to a response to the new demands for cultural, social, and economic development in post-Nazi Germany. Yet this all occurred without our yielding to the suggestions of

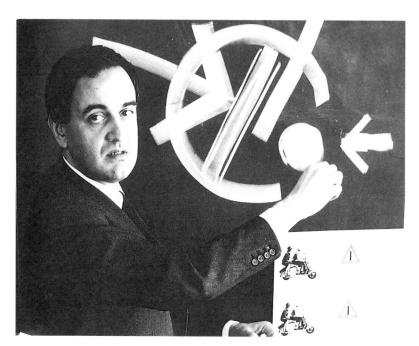

Fig. 24. Tomás Maldonado teaching at Ulm, 1966.

Fig. 25. *Inexact through Exact*, 1956–1957. Instructor: Tomás Maldonado.
Student: William S. Huff.

Fig. 26. *Parting a Sphere in Two Equal Halves*, 1957–1958. Instructor: Tomás Maldonado. Student: Eduardo Vargas.

Fig. 27. *Non Orientable Surface*, 1958–1959. Instructor: Tomás Maldonado. Student: Ulrich Burandt.

certain officials of the United States, the occupying force at the time, that the Ulm School should become involved in a vague and somewhat paternalistic program of "reeducation of the German people." It was thanks to Max Bill that the alternative of taking the Bauhaus tradition up again was energetically sustained.

MAG But unless I'm wrong, the idea of "taking the Bauhaus tradition up again" was, in succeeding years, the object of many interpretive differences among the corps of professors. While Max Bill maintained a faithful continuity with that tradition, younger teachers (yourself among them) would have defended the statement, on the contrary, that even if that tradition were to be followed, the differences in historical context between the Bauhaus and the Ulm School should be kept clearly in mind. Without a doubt, during the post-WWII period, new technological, economic, and cultural problems were in play. Can you clarify your differences with Bill?

TM You've correctly described the reason for my differences with Max Bill. It's necessary, however, to clarify that these weren't merely theoretical differences, or differences of historical interpretation. Our differences had implications that directly concerned the methods and goals of an institution founded just a short time earlier. For example, in that moment, we (and I in particular) posited serious doubts about the opportunity of transferring to our School, in a mechanical and acritical way, certain aspects of the Bauhaus pedagogy that we considered anachronistic—without intending to imply, as was well understood, a desire to completely negate the Bauhaus tradition. We considered ourselves a continuation of that tradition—but a critical continuation.

MAG You published two texts about this problem in the magazine *Ulm*, a publication of the school: one was titled "New Developments in Industry and the Training of the Designer" (*Ulm* 2, 1958) and the other was titled "Is the Bauhaus Relevant Today?" (*Ulm* 8/9, 1963) [Fig. 28]. The latter gave rise to an exchange of letters between you and Walter Gropius, published in *Ulm* 10/11 in 1964, which were at that time extremely illuminating about your respective positions. Recently, after 45 years, you've returned to this subject. What is your position today?

TM Precisely. On April 1, 2009, on the occasion of the festivities commemorating the 90th anniversary of the founding of the Bauhaus in Weimar, I was invited to give the opening speech. The organizers had suggested "Ist das Bauhaus aktuell?" (Is the Bauhaus Relevant Today?) as a title for my speech—that is,

Fig. 28. *Ulm*, n° 8/9, 1963, cover.

exactly the same title as my article published in 1963 in the magazine *Ulm*. The intention was fairly explicit: to find out whether in the interim, after forty-six years had passed, the question I posed then still made sense, and if the answer was affirmative, what my response would be. In general, I'm more interested in defending my current ideas and not as interested in the defense of ideas I've held in the past. To revive old questions one posed to oneself in other periods of one's own life is a stimulating intellectual exercise, but not one that's exempt from risks, to be sure. The question is apparently the same, but in reality it's not the same. The implications have changed. On the other hand, the person asking the question (myself)—I am and am not the same person. In

the interim, my universe of cultural experience has broadened (and diversified) remarkably. However, despite my perplexity about it, I decided to accept the proposed title. At heart, it's not about arguing, for the umpteenth time—as I myself have done—about Bauhaus, about its partial currency, but rather it's about recognizing, purely and simply, that it has absolutely ceased to be current. This doesn't mean in any way, shape, or form that we relativize the important lesson it's left for us. Namely, each generation must try, as the protagonists of Bauhaus did, to find new solutions to the demands of their own time—a lesson that requires, in the end, our liberating ourselves from the idea of Bauhaus as a myth, as a cult object.

REAL AND VIRTUAL

MAG What do you think about discussing another issue now? For instance, what is your opinion concerning the problem you've analyzed on several occasions, relating to the articulation and interrelation between reality and virtuality which is currently located at the center of many controversies. What is your opinion?

TM In a recent edition of my book *Reale e virtuale* [*The Real and the Virtual*] I added a chapter in which I address the topic of the relationship between virtuality and reality, but this time in the context of visual experiences of art from the past. In this text I ask myself the following question: In what measure is or isn't the virtual—understood as an illusory reality—an innovation typical of the production of images with the aid of the computer? My answer has been that virtuality is not an innovation, or at least not an impactful innovation. We human beings have always sought the possibility of capturing the world in an illusory manner. In fact, this capacity to imagine, represent, and produce illusory worlds is a distinctive characteristic of our species. And this is independent of the technical medium that's utilized. In order to demonstrate this, I've juxtaposed two examples: on the one hand, the representation of a reality created using traditional technical media: the famous work from the Italian Renaissance titled *San Girolamo nello studio* (c. 1474) by Antonello da Messina [Fig. 29]; on the other hand, the representation of a space modeled by a computer, a digital space with intense virtuality—that is, an interactive space in which the observer can "navigate" in the interior of a simulated space [Fig. 30].

^{MAG} What are the similarities and differences between these two models?

TM The first thing to point out, which is entirely obvious and evident, is that both examples simulate a space. What's less obvious is that in the first of the two, not just in the second, the observer might "navigate"—might, it's worth mentioning, traverse the image inch by inch. I don't think it's a question of a metaphoric violation in this case. Scholars of visual perception have taught us that our perceptive behavior before a traditional figurative image consists of an incessant coming and going between the real surface and the illusory depth, a continuous and highly varied journey that demands our attention and our curiosity—in sum, a sort of navigation. A weak navigation, as it's neither interactive nor immersive, but still a navigation, in the end.

^{MAG} So, might we speak also of navigation in the work of Antonello da Messina?

TM Exactly. Antonello's work, because of its narrative richness, invites the viewer to traverse, in all senses and whenever necessary, the space represented. In this work, we can concentrate on the pensive comportment of Saint Jerome and

Fig. 29. Antonello da Messina, *San Girolamo nello studio*, c. 1475.

Fig. 30. Tomás Maldonado, *Reale e virtuale*, 2007, cover.

entertain ourselves with his objects, with the books exhibited in the library behind the figure; later, if we lift our gaze, it's possible for us to look out the double-arched window and examine the flight of birds in the sky. Also, on the left, we can contemplate the landscape and linger, if we wish, on the wondrous peacock and lion slowly nearing Saint Jerome. In sum, the entire controversy around the differences between "real" reality and "virtual" reality—I'm not saying its whole reason for existing disappears, but it certainly takes on extremely diverse connotations here. We have to agree that with considerations of this type, we're light-years away from the subtle cogitations of the theorists of nonfigurative art—and I include myself in this category—around problems relative to the relationship of figure to background, don't you think?

MAG Yes, totally. It's fascinating to me to trace your trajectory of thought about the problem of the trustworthiness of our perception of the real world. Likewise, I find it very instructive to contrast your current ideas about representation with your proclamations in the forties relative to the "end of representative fiction." This allows us to grasp the richness and complexity of your thinking around epistemological issues, the connection that brings the visual image together with empirically verifiable reality. In this sense, your text titled "Appunti sull'iconicità" [Notes on Iconicity] (in *Avanguardia e razionalità*, 1974), which opened your debate with Umberto Eco concerning the cognitive value of visual images, is a key piece in this line of inquiry [Fig. 31]. Could you help me to reconstruct the central axes of this debate?

TM Summarizing the positions briefly we might say that the controversy with Eco revolved around the reliability of visual images and the objectivity of iconic models in general. Umberto Eco, with whom I am united in a great friendship, despite our theoretical differences, effectively cast doubt during the seventies on the reliability of visual images and the objectivity of our models. I reacted at the time, I'll admit it, with an excessive lack of moderation. But to me Eco's idea that all images, with no exception for those acquired with the help of technology, could be purely conventional seems absurd, because it's counterintuitive. It is a conventionalism to the death within which I saw irrefutable proof of his subjective idealism. And in reaction, I adopted a position, in turn, just a few steps away from a dogmatic and naive materialism. This had to do on my part with a defense, equally to the death, of the cognitive value of figurative images. An unusual defense, by the way, if you consider that it was taken up by a person—like myself—who had proclaimed, thirty years earlier and with the same vehemence, "the end of representative fiction" in art.

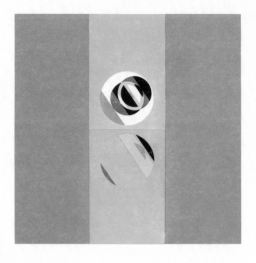

TOMÁS MALDONADO

AVANGUARDIA E RAZIONALITÀ

EINAUDI

Fig. 31. Tomás Maldonado, *Avanguardia e razionalità*, 1974, cover.

MAG Without a doubt, unusual, but not without its reasons. More than a quarter of a century has passed in the interim, since the time of that controversy. Do you consider all this to still be current?

TM No. It would be untenable, lacking in meaning. And in some respects, even eccentric. In fact, today it would be laughable for someone to seek to relativize the operative value of all the images produced via technical means; that is, to claim that information obtained from those types of media is merely conventional in nature. If that were the case, actual cognitive advances in the anatomy and physiology of our bodies, achieved thanks to the advances of medical imaging, would have no value in the diagnosis of illnesses. Which, luckily, is not the case. In this context, I always like to cite an efficacious observation from the biologist François Jacob, Nobel Prize winner in Medicine in 1965 together with André Lwoff and Jacques Monod: "If the representation the ape imagines of the branch it intends to jump to had nothing in common with reality, then the ape would no longer exist."

MAG Does that mean that you have, in the end, come out victorious in that academic dispute?

TM Not exactly. Eco's main argument—conventionalist to the bitter end—has, just like mine—materialist to the bitter end—been equally challenged, and at the same time confirmed, by new horizons of thought around the problem of the objectivity of visual images. If, on the one hand, today's more sophisticated tools offer us more reliable modelings of reality, on the other hand we've now arrived at the conclusion that interferences of a technical and subjective nature are, in practice, unavoidable. Therefore, it is an illusion to believe that it is possible to achieve modelings that are absolutely free from those interferences.

* * *

MAG Over the course of this interview we've touched on a wide variety of subjects around which you have worked intensely throughout your life. On the one hand, the multiplicity of focuses and approaches to which you've opened your thinking is surprising; on the other hand, in contrast, there exists the possibility of delineating continuities within this broad set of interests. Along these lines, how do you interpret your own itinerary?

TM The problem of continuity is very important to me, because it explains my own life in some way. I have always made a joke about this: I'm a cat with many lives, but I'm always the same cat.

MAG And what does it mean to be "the same cat"?

TM What does being the same cat entail? That question is almost metaphysical for someone who's 88 years old! I'll try to give you an answer. The stable nucleus of my interests is, first and foremost, a constant in my rationalist—or illuminist, if you prefer—position with respect to the world. That is, a rejection of spiritualist explanations of reality. I might say that this central nucleus consists, on the one hand, of my scientific interests, which have always been important to my intellectual development. On the other hand, my interest in the sociological, technological, economic, political, and cultural aspects of the things I do, the things I think, and the things that take place in the world also form a part of this central nucleus. We might say that this constancy of rational thinking, an adherence to reality and to cultural and material facts, highlights what is inherent in "my many lives."

INTRODUCCIÓN

En una entrevista, el artista Juan Melé recordó el impacto que le causó conocer, a sus 17 años, a Tomás Maldonado en la Academia Nacional de Arte de Buenos Aires, en 1939: "era un personaje que llamaba la atención, muy alto, seco, muy distinguido, con un aire muy distinto al de los demás."[1] La presencia de Maldonado en la Academia le permitió estar en contacto con el núcleo de jóvenes artistas que algunos años después, en 1946, conformaría la Asociación de Arte Concreto-Invención. Aún cuando a Maldonado se le atribuye el liderazgo exclusivo de esta asociación, sería más adecuado considerarlo uno de sus líderes, junto con su hermano el poeta Edgar Bayley, su entonces esposa Lidy Prati y el artista Alfredo Hlito, por no mencionar la otra docena y tantos de firmantes del Manifiesto Invencionista de ese mismo año. Incluso si nos resistimos al deseo de atribuir a Maldonado un protagonismo único en su generación, sigue presente el hecho de que su notable carisma e inteligencia produjeron un inmenso impacto en los artistas de su entorno. En muchas de las fotografías de la época, Maldonado resalta muy por encima de sus colegas con una expresión intensa e ingeniosa, como si ajustara su visión más allá de las disputas y rivalidades que aquejaban esa generación.

La partida de Maldonado de Buenos Aires, en 1954, coincidió con el fin de la primera ola de actividad vanguardista en Argentina. Su ida a Europa confirmó dos cosas: por un lado, reiteró su importancia en la escena local, la cual luchaba por compensar su ausencia; por el otro, reforzó la arraigada creencia de que Europa era ineludiblemente el hogar intelectual y espiritual de cualquier argentino con talento. Para el momento en que se mudó, ya se había reinventado a sí mismo varias veces: de marxista promoviendo una abstracción revolucionaria en 1944 y 1945, a teórico que sabe expresar sus ideas acerca de los cambios que rodean el marco estructurado y el coplanal en 1946 y 1947, y finalmente a editor de la notable revista *Nueva Visión*, desde 1951 hasta 1957. La personalidad mercurial de Maldonado lo colocó al frente de importantes debates artísticos y estéticos de su tiempo, dejando atrás a muchos artistas menores en el camino. La

1. Entrevista con el autor, Buenos Aires, 31 de marzo de 1993.

historia es usualmente cruel con los jóvenes entusiastas de vanguardia y, ciertamente, en el caso de Argentina, Maldonado es uno de los pocos sobrevivientes de una generación cuya energía creativa fue tan intensa como fugaz.

Ya en Europa, Maldonado continuó deslumbrando e impresionando con su mente aguda y su capacidad crítica. Había supuestamente dejado atrás su último objeto-cuadro (aunque retomaría esta actividad más tarde); ahora se dedicaba a tiempo completo a la teoría, enseñanza y filosofía. Como señala Alejandro Crispiani en su ensayo, la obra de Maldonado se caracteriza por su naturaleza *proyectual*, por la exploración de hipótesis para el desarrollo social, y es quizás por esta razón que ha sido difícil encapsular y resumir la carrera de Maldonado, pues él se mantuvo cruzando fronteras entre disciplinas tradicionales. No pueden evaluarse las contribuciones de Maldonado exclusivamente a través de la historia del arte, la filosofía o la pedagogía, sino a través de una inusual superposición de estas tres áreas. Esta conversación con María Amalia García entrelaza una variedad de temas y preocupaciones, y es interesante resaltar la negativa constante de Maldonado de limitarse a una disciplina específica, prefiriendo, en cambio, encontrar el meta-marco, el horizonte expandido.

Si tuviéramos que rastrear una constante en la amplísima variedad del pensamiento de Maldonado, ésta sería la visión panorámica del desarrollo de ideas, su continua búsqueda de un marco más amplio que condicionara los términos específicos de un debate. En sus obras tempranas, este marco superior estaba constituido por las implicaciones políticas de decisiones estéticas y cómo la forma y la percepción están socialmente condicionadas. En sus primeros textos, el marxismo aporta el marco a través del cual se discute la superestructura del arte y su relación con la producción y la percepción. Para 1947, se dedicó a asuntos de diseño y relacionados con el medio ambiente, y a una evaluación crítica del desarrollo del vanguardismo europeo, temas debatidos en profundidad en su libro *Max Bill*, de 1955, y en las páginas de *Nueva Visión*. Para la época en que se muda a Europa, su trabajo se centró en el diseño y en el ambiente, pero en todos estos casos su contribución no fue la elaboración de objetos o ideas específicas, el *qué*, sino un análisis del *por qué* y del *cómo*.

Éste es el segundo libro de la nueva serie *Conversaciones* publicada por la Fundación Cisneros. La misión de esta colección es desarrollar y publicar

diálogos a fondo con grandes pensadores de la cultura y arte latinoamericanos. Estamos extremadamente agradecidos con Tomás Maldonado por dedicar su tiempo y atención a este proyecto, así como a quien lo entrevistara, María Amalia García, por sus preguntas incisivas e informadas y relevantes correcciones, y a Alejandro Crispiani por su esclarecedora introducción que permitirá que los lectores contextualicen a Maldonado y sus ideas. Nuestra gratitud también a las muchas personas que contribuyeron con su realización, incluyendo a Marusca Caltran, Ileen Kohn Sosa, Donna Wingate, Ed Marquand y su equipo, Jen Hofer, Kristina Cordero, Carrie Cooperider, María Esther Pino y a todo el grupo de la Fundación Cisneros.

Gabriel Pérez-Barreiro
Director, Colección Patricia Phelps de Cisneros

TOMÁS MALDONADO,
Proyectista

Alejandro Gabriel Crispiani

En una conferencia dictada a principios de los años sesenta, en Montevideo, acertadamente titulada "Arquitectura y diseño industrial en un mundo en cambio", Tomás Maldonado expresaba:

> Es en la siempre recomenzada tarea de dar estructura y sentido a su entorno que el hombre realiza y consolida el mundo que le es propio e irremplazable. Ya lo hemos dicho: mundo escenario, mundo receptáculo, mundo producto, aunque también habría que agregar mundo herramienta, mundo para cambiar el mundo. Mundo donde el más complejo, frágil y contradictorio de todos los seres vivientes pretende organizar con desigual éxito su vida borrascosa; mundo construido por y para un ser a la vez práctico y filosofante, jovial y melancólico, racional e irrazonable; de ahí que la tarea de dar estructura y sentido al entorno humano sea la más difícil y delicada de todas las tareas imaginables.[1]

Es una frase particularmente precisa en las ideas que destaca y en su orden; pero también sugestiva, en la que se pone en juego el indudable talento de Maldonado como escritor y en la que concurren de manera condensada inquietudes e intereses que pueden encontrarse a lo largo de su carrera. Puede detectarse en ella la matriz marxista que lo acompañó, de un modo u otro, en su recorrido como intelectual. Puede fácilmente referirse a ese momento en el cual sus inquietudes entraron en el molde de lo que podría llamarse "ciencias del ambiente humano", e inclusive podría detectarse en ella una vaga resonancia heideggeriana, completamente indeseada con seguridad por su autor. Pero quizás no habría que comenzar por esto, quizás habría que dejar respirar a esta frase, prestar atención a la inquietud que trasmite y al profundo deseo de orden que expresa, para ir volviendo luego sobre los puntos planteados.

En principio, resulta evidente que esta tarea a la que hace referencia es la que parece haberse impuesto Tomás Maldonado, tanto de artista como de intelectual y diseñador. Tarea no sabemos si imposible; pero que indudablemente

1. Maldonado, Tomás (1964). *Arquitectura y diseño industrial en un mundo en cambio*, Montevideo: Instituto de Diseño, Facultad de Arquitectura de la Universidad de la República (fotocopia de la conferencia no publicada).

exige, en un mundo siempre en cambio, ser recomenzada una y otra vez. Su dilatada trayectoria da testimonio de estos varios comienzos y de sus finales inciertos. Sería un reto, además, al que en rigor no podría sustraerse ningún hombre ya que cada uno de ellos se veía necesariamente enfrentado a este desafío, acaso porque tendría que ver tanto con dar un orden al entorno físico como a la propia vida. En este sentido, Maldonado parece fundar su labor, como persona que reflexiona y que al mismo tiempo está comprometida con el concreto hacerse del entorno humano, en ese impulso inevitable y compartido, que se encontraría en cada hombre. Daría la impresión que el diseñador, o como se le llame a la figura que toma entre sus manos el problema del entorno, recoge este impulso. Si su cometido es el "más difícil y delicado" es en gran medida por la extensión del mismo y también por la profundidad con que estaría arraigado en cada una de las personas. La tarea de dar "estructura y sentido" al entorno debería pensarse, como una manera de conducir estos impulsos de orden, darles cohesión. Sería justamente una tarea que comenzaría no en el diseñador, sino antes de cualquier especialización, en lo que podríamos llamar el "hombre común", para usar una expresión corriente que aparece reiteradamente en los escritos de Maldonado. Sin duda este hombre común, que en definitiva es el individuo concreto y la persona individual, ha sido una de sus preocupaciones. Cómo llegar a él y qué darle, es uno de los problemas que se plantea ya desde sus inicios como pintor invencionista y que explica, en parte, su larga trayectoria como docente. El diseñador, aparentemente, recoge algo que ya está, algo a lo que debería transformar para darle proyección y alcance; pero a lo que también debe volver y que en cierta forma lo desafía constantemente.

La herramienta de la que se ha valido Maldonado para llevar adelante esta tarea, y a la que ha contribuido decisivamente a concebir, se sabe, es *el proyecto*. A lo largo de su vida, *el proyecto* ha conocido diversas modalidades de ser pensado y practicado, aun su pintura y hasta quizás muchos de sus ensayos tienen un claro componente proyectual. Pero es sin duda en relación con el diseño, ya sea gráfico o industrial, donde más claramente emerge el Maldonado proyectista. Incluso hay un momento de su carrera en que esta idea fue particularmente gravitante y encarada de manera colectiva. Nos referimos a su actividad en la Escuela de Ulm entre 1954 y 1965. Otl Aicher, uno de los diseñadores

más prominentes de esa Escuela, en la que compartió con Tomás Maldonado distintas instancias directivas, sintetizó el programa de Ulm en el título de su principal libro: *El mundo como proyecto*[2]; es decir la necesidad de enfrentarse a la totalidad como única operación efectiva de orden. A esta misma idea se alude en la conferencia de Montevideo. El mundo como proyecto es en realidad ese "mundo para transformar el mundo", que necesariamente tiene que incidir en el mundo escenario, producto y receptáculo y que no hace más que repetir, a otro nivel, una tarea que nos ocupa de lleno. El mundo como proyecto debería ser la respuesta a este impulso básico y universal de dar forma al entorno, que requeriría de una figura nueva que superaría al diseñador, y que efectivamente sería una suerte de proyectista del entorno humano. Algo que en definitiva todos somos.

Posiblemente la visión más personal de Maldonado en referencia al proyecto, habría que buscarla en sus años posteriores a Ulm, cuando edita una de las publicaciones más importantes de su carrera, *La esperanza proyectual*[3]. Es un libro breve, con rasgos particulares. De él nos dice el propio autor que es una suerte de producto no programado de un tratado mayor al que estaba abocado; pero que nunca terminó de escribir debido a que en algún momento "dejó de creer" en la empresa, perdió la esperanza en ella. En tal sentido, parece ofrecerse como una prueba en sí mismo de lo que se quiere demostrar. El título propone algo que luego no aparece completamente desarrollado en el cuerpo del libro. Habla de una suerte de equilibrio entre aquellos aspectos racionales del proyecto pero también de lo que éste tiene de deseo, de ansias y expectativas más o menos difusas o infundadas, pero que no por ello deja de ser una poderosa fuerza. El título no habla de un proyecto digamos esperanzado, sino de darle a la esperanza la forma de proyecto. En tal sentido, reconoce de alguna manera que este proyecto atravesado por la esperanza tiene su origen y está dirigido a ese hombre "racional e irrazonable" de la conferencia. Este carácter "irrazonable" resultaría indispensable para hacer de la racionalidad del proyecto un principio verdaderamente actuante en cada uno de los niveles en los que es necesario que actúe para transformar el mundo.

O al menos esto podría pensarse si siguiéramos la línea a la que alude ya desde su título *La esperanza proyectual*. Efectivamente, el libro de Maldonado hace referencia al pensamiento de Ernst Bloch, particularmente a su obra *El*

2. Aicher, Otl (1994). *El mundo como proyecto* (1era. edición en alemán, *Die Welt als Entwurf*, Berlin: Ernst & Sohn, 1991). Barcelona: Gustavo Gili.

3. Maldonado, Tomás (1971). *La speranza progettuale. Ambiente e società*. Torino: Einaudi. Traducido al español como *Ambiente humano e ideología. Notas para una ecología crítica* (1972). Buenos Aires: Ediciones Nueva Visión.

principio esperanza, un tratado, esta vez sí, en regla sobre este tema. Maldonado discute con Bloch, no le convence del todo su noción de la *utopía concreta*, aunque está claro que comparte con Bloch su enfoque humanista desarrollado a partir de la concepción de Marx. Enfoque que ya desde sus comienzos en las primeras décadas del siglo se había centrado principalmente en la idea de hombre de Marx, para desde allí proponer una versión renovada de su reflexión, en principio ajena al determinismo que en muchos casos parecía dominante en el mismo. Pero esta suerte de acercamiento antropológico al pensamiento marxista, que efectivamente hace de la capacidad creativa del hombre uno de los puntos neurálgicos de su condición de tal, va acompañada, en el caso de Maldonado y también de Bloch, de la reivindicación de un principio histórico del marxismo, cual era el de considerar siempre la dimensión práctica de la reflexión teórica, la necesidad de hacerla decantar en una praxis. *La esperanza proyectual*, termina, efectivamente, proponiendo una nueva ciencia, que Maldonado llama una "praxeología de la proyectación", una suerte de contrapartida a la axiología. Una rama más o menos exacta o técnica destinada en definitiva a reflexionar sistemáticamente sobre las condiciones de realización de un proyecto sin que éste pierda su necesaria carga crítica e innovadora, sin que renuncie a su capacidad de transformación.

En *La esperanza proyectual*, Maldonado construye una posición desde la que discute no solamente con aquellos que, como Robert Venturi, atan su proyecto a la más completa aceptación de lo que está, de la realidad tal cual se ha dado, sino también con otras líneas del marxismo de esos años. Debate con Ernst Bloch, en parte, pero principalmente con la posición sostenida por el neo-marxismo y la Escuela de Francfort, en el sentido de que la "conciencia crítica" no podría, sin traicionarse, reconocer ninguna dimensión práctica. El cometido de la praxeología propuesta por él, estaría orientado, por el contrario, a asegurar la existencia de ambas. Sería una forma de conocimiento que desde su misma proposición se inscribiría dentro del universo del pensamiento marxista.

Esta propuesta de una nueva rama del conocimiento, que aseguraría el paso del proyecto al mundo, hasta donde se sabe, no llegó nunca a constituirse. No parece tampoco haber sido intentada por el propio Maldonado. Sus intereses fueron tomando otros rumbos, algunos ya presentes en *La esperanza proyectual*. En muchos aspectos, este libro marca su último gran compromiso con el marxismo y sobre todo con el mundo que Marx suponía para el futuro del hombre. Convendría no olvidar que la esperanza a la que se refiere el texto no es genérica, sino que es en gran medida una esperanza revolucionaria. La esperanza de otro mundo completamente diferente al presente pero plausible de un proyecto, con todo lo que éste tiene de racional e irrazonable. La praxeología

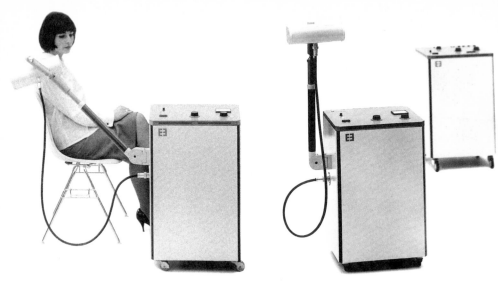

Equipo electro-médico, 1962–1963. Diseñado por Tomás Maldonado en colaboración con
Gui Bonsiepe y Rudolph Scharfenberg para Erbe (Tübingen).

parece haber acompañado el eclipse, aparentemente ya definitivo de la espe-
ranza, con sus alternativas y grados de profundidad, de una sociedad sin clases y
sin división del trabajo. Es cierto que su camino de intelectual y proyectista (en
el sentido amplio de esta palabra) conoció muchos inicios y su tarea tendiente
a definir un proyecto de mundo debió ser recomenzada muchas veces hasta
ese momento, como es ley en gran medida de todo proyecto, si nos atenemos
a lo dicho en la Facultad de Arquitectura de Montevideo. Pero es evidente que
numerosos de esos proyectos tenían como trasfondo esa sociedad ideada por
Marx que de alguna manera les otorgaba continuidad y era compartida, con
sus muchos grados de diferencia, por una porción muy grande de la cultura y
de los hombres "comunes" de esos años. El itinerario seguido por Maldonado,
si bien original en muchos de sus rasgos, describe una parábola compartida
con cuantiosos intelectuales y artistas. El siempre recomenzado proyecto que
va desde sus inicios en los años cuarenta hasta los años setenta, parece ser, en
numerosos aspectos, el mismo; solamente que reformulado a partir de los
cambiantes desafíos que le planteaba la realidad. Desafíos de orden intelectual,
profesional, ético, político y seguramente personales, que parecen tener como
trasfondo esta creencia y esta seguridad en un mundo completamente distinto
y realizable.

La sociedad sin clases y sin división del trabajo no fue una utopía más de la
edad moderna, fue la utopía/proyecto más importante y convincente de los
siglos XIX y XX, la que más acciones y esperanzas motorizó, la que más gravitó

en el desarrollo histórico de ambos. El declive no tanto del pensamiento de Marx, sino de la creencia en el mundo que ideó para el futuro, la pérdida en la esperanza de este proyecto, acompaña a gran parte de la cultura occidental (y probablemente no sólo a ella) desde los años setenta. El debate con respecto a las condiciones de su desaparición y a las profundas consecuencias de ésta en los campos de la cultura, incluyendo por supuesto a la arquitectura, el diseño y el arte, es algo que todavía está por darse (si es que no se está dando ya). En ese debate, evidentemente el testimonio de Tomás Maldonado será imprescindible. Las entrevistas que ha concedido en los últimos años, de las cuales sin duda una de las más importantes es la que aquí se presenta, dejan justamente entrever este tema, que sigue siendo, entiendo, un punto pendiente que permitiría dimensionar con más precisión su gran relevancia como intelectual y proyectista, aunque en su caso es muy dudoso que esta división valga.

TOMÁS MALDONADO
EN CONVERSACIÓN CON
MARÍA AMALIA GARCÍA

TRADICIÓN DE LA VANGUARDIA Y MERCADO

MARÍA AMALIA GARCÍA Ha sido señalada en numerosas oportunidades su importante contribución en variadas disciplinas; sin embargo, su primera acción fue como artista de vanguardia en la Argentina de los años cuarenta. Me gustaría comenzar la entrevista recuperando su visión retrospectiva de la vanguardia dado que usted ha reflexionado en torno al tema en varios de sus libros. ¿Qué perspectiva tiene hoy de la tradición vanguardista?

TOMÁS MALDONADO Para evitar equívocos, me parece oportuno ante todo profundizar la idea de "tradición vanguardista". Hay una versión amplia y una restringida de lo que se entiende por tradición vanguardista. Yo prefiero la segunda. Comparto la tendencia, muy generalizada entre los estudiosos de arte contemporáneo, a identificar esa tradición en particular con lo que se ha dado en llamar las "vanguardias históricas". Es decir, con los movimientos artísticos que han tenido lugar en los primeros cuarenta años del siglo pasado.

MAG ¿Por qué no concuerda con una lectura más amplia del proceso? ¿Por qué precisamente cuarenta años?

TM Sobre la correcta datación de las vanguardias históricas, sobre cuándo se inician y, en particular, cuándo concluyen, las opiniones son divergentes. Todo depende de los parámetros interpretativos adoptados. Para mí, las vanguardias históricas se identifican, no exclusivamente pero sí principalmente, con aquellos movimientos que han cultivado un integrismo dogmático de clara impronta utópica. Me refiero al futurismo, constructivismo, neo-plasticismo y al surrealismo. Mientras los dos primeros, como se sabe, nacen en los años precedentes a la Primera Guerra Mundial, los dos últimos, en cambio, prosperan en los años treinta y se interrumpen (o casi) con el advenimiento de la Segunda Guerra Mundial. Se trata de movimientos que, a pesar de sus bien conocidas diferencias, presentan un aspecto en común: ellos reivindican una absoluta hegemonía, exaltan la propia poética como la única deseable y posible. En resumen: un integrismo a ultranza de indubitable raigambre romántica. "Hay que romantizar el mundo", decía en el siglo XVIII el gran poeta romántico alemán Novalis. Ideas de un tenor similar han sido sostenidas, por ejemplo, por Marinetti, Rodchenko, Van Doesburg y Breton en sus respectivas declaraciones programáticas.

MAG ¿No le parece que este aspecto visionario –y amenazadoramente apocalíptico–
ha perdido credibilidad hoy?

TM Si bien este modo visionario de entender la dialéctica artística ha perdido, como
usted dice, credibilidad, no se puede negar que, en algunos aspectos de nues-
tra cultura, los comportamientos y los valores propiciados por las vanguardias
históricas ejercen, aún hoy, una persistente fascinación. Pero hay que convenir
que las cosas no han ido en la dirección que sus portavoces habían conjeturado.
Es evidente que la tentativa de estos movimientos de regimentar, cada uno
desde sus respectivos puntos de vista, la totalidad de la producción cultural y de
la vida cotidiana, ha naufragado notoriamente. Nuestro mundo, el mundo en
el cual hoy vivimos, no ha pasado a ser ni futurista, ni surrealista, ni construc-
tivista. A lo sumo, se puede afirmar que nuestro mundo se ha hecho al mismo
tiempo un poco futurista, un poco surrealista y un poco constructivista. Y yo
agregaría, frente a la siempre mayor difusión del absurdo en los tiempos que
corren, también un poco (y tal vez mucho más que un poco) dadaísta.

MAG ¿Cómo juzga usted este desarrollo?

TM En mi opinión, este es un desarrollo positivo. Porque las utopías ciertamente
merecen ser cultivadas, pero –la historia *docet*– es mejor que ellas no se realicen.
Por fortuna, la producción cultural lejos de restringirse, de encausarse en una
vertiente, y sólo en una, ha cedido paso a la idea de que, en el campo del arte,
no exista algo parecido a un acceso privilegiado a la verdad; sino, al contrario, a
un número infinito de accesos. Estoy persuadido que el pluralismo, vale decir
la aceptación de la diversidad y la multiplicidad, debe ser considerado una de
las contribuciones más significativas en la historia de los modos de entender (y
practicar) el arte. Durante siglos, en cada época, se había privilegiado la homo-
geneidad de las opciones artísticas. Y el diseño subyacente era claro. Se trataba,
entre otras cosas, de disciplinar la proliferación de imágenes. En este sentido, la
reseña del proceso formativo de los estilos en arte y arquitectura es muy aleccio-
nadora. Por lo general, el primer paso consistía en establecer un principio apto
para regular los procesos. No es casual, que el abate Batteux, en el setecientos,
titulase su famoso tratado *Les Beaux-Arts réduits à un même principe*. Las van-
guardias históricas, en su afanosa voluntad de primacía –cada una respecto de
las otras– se sitúan todavía en esta óptica. Cabe observar, sin embargo, que el
pluralismo artístico, como yo lo entiendo, no debe ser confundido con el tipo
de pluralismo que en los últimos años reina en el mercado del arte.

MAG A propósito del mercado del arte, en una entrevista que le ha hecho recientemente el crítico Hans Ulrich Obrist, usted ha tratado el tema de la relación arte-mercado. Allí analiza cómo la dinámica del mercado asume un rol ambiguo, ya que a menudo favorece y al mismo tiempo obstaculiza la pluralidad de las ofertas. Por favor, ¿podría aclarar más este punto?

TM No hay duda que el reconocimiento de la coexistencia de diferentes modos de entender la producción (y la investigación) artística, está hoy contrastado (o fuertemente condicionado) por la lógica del mercado. Me explico: el mercado del arte, por razones de naturaleza puramente especulativas, establece (cada año, cada mes y algunas veces hasta cada semana) cuál será la tendencia artística destinada a imponerse y cuál a perder vigencia. Un proceso que funciona, por así decir, como una calesita, como un carrusel que gira a una velocidad vertiginosa. En el cual, a los ojos de un observador externo, las mismas cosas aparecen y desaparecen continuamente. Las que, en un primer giro, eran celebradas por su absoluta originalidad, vienen, en una segunda vuelta, descartadas, puestas de lado. En resumen: se las juzga "consumadas", en cuanto, se dice, han dejado de ser *trendy*. Esto no excluye que, en el próximo giro, estas últimas sean exhumadas y de nuevo celebradas por su absoluta originalidad. Y así al infinito. Desde mi perspectiva, esto no es pluralismo sino deambulación consumista. Porque el pluralismo, *sensu stricto*, presupone la coexistencia estable, es decir, no sometida al fugaz dictado de las modas, de diversas concepciones del arte.

MAG ¿Cómo se explica esta versión, según su punto de vista, espuria del pluralismo?

TM Para explicar este fenómeno es menester, ante todo, tener bien presente que, guste o no, las obras de arte son mercancías. En ninguna reflexión sobre la obra de arte, por sofisticada que sea, se puede omitir (o desconocer) que ella es, entre otras cosas, un objeto económico. Y que el artista, en la misma óptica, es un sujeto económico. No hay duda que en una economía de mercado como la actual, los temas relativos a la producción artística están ligados (declarada o tácitamente) al fenómeno del mercado. En el léxico impersonal del economista, una obra de arte es un bien suntuario. Pero no sólo eso, al mismo tiempo puede ser un "bien de inversión", y en algunas circunstancias, como en el actual momento de turbulencia, un "bien de refugio". Esta variedad de implicaciones deja entrever por qué, en una economía de mercado, las obras de arte han adquirido tal influencia.

MAG ¿Cómo evalúa usted las implicaciones de esta influencia –preponderantemente económica– en los procesos culturales? Desde su perspectiva, ¿estamos ante un fenómeno degenerativo de lo artístico?

TM Considerando algunos aspectos, es posible pensar que esto es lo que está ocurriendo. Huelga decir que las exigencias del pluralismo económico en el mercado del arte no coinciden (o coinciden raramente) con las del pluralismo artístico. Hay algo de paradójico en todo esto: el mercado no persigue, como se podría esperar, un mayor pluralismo, es decir, la ampliación y diversificación de las ofertas, una ampliación de las posibilidades de elección entre las diferentes formas de entender la práctica artística. En efecto, el mercado no favorece una verdadera pluralidad de opciones.

MAG ¿Por qué?

TM Porque los cambios que se producen son el resultado, como ya lo he dicho, de una permanente (y por añadidura rápida) substitución de obras, autores o tendencias que se juzgan "obsoletas" por otras que se presume portadoras de una "novedad" sin precedentes. Se verifica, pues, un desfasaje entre los tiempos del arte y los de la economía. En resumen: los criterios para juzgar la obsolescencia o la novedad no son los mismos en el arte y en la economía.

MAG Esto es verdad, ¿pero no cree usted que extremar esta distinción pueda llevarnos a entender lo artístico en tanto fenómeno absolutamente autónomo?

TM Sería, desde luego, una ingenuidad imperdonable creer que exista algo parecido a una actividad artística totalmente separada de sus implicaciones económicas. En pocas palabras, que se pueda resucitar el arcádico mito de una autonomía absoluta del arte. En la misma medida, sería una prueba de ingenuidad, y no menos grave, ceder a la tentación de un fácil economicismo. Por fortuna, las cosas son más complejas. El arte no es ni absolutamente autónomo ni absolutamente heterónomo. Ciertamente, no se puede negar que, desde un punto de vista económico, la obra de arte pueda ser considerada, con persuasivos argumentos, un "bien venal", pero de ahí a reputarla, sin más ni más, como una mera operación bancaria me resultaría algo temerario.

MAG Cuando se estudian comparativamente los diversos períodos de la historia del arte se constata que no siempre las obras de arte han sido autónomas o heterónomas del mismo modo. Algunas veces las producciones parecen ser más

autónomas que heterónomas y otras veces lo opuesto. ¿Qué piensa usted al respecto?

TM No cabe duda que es así. Pero con una salvedad: autónomos o heterónomos son los artistas, no las obras. Una diferencia, aunque sutil, importante. Las obras, una vez producidas, se disocian de la suerte de sus autores, y responden a una dialéctica diversa. En cierto sentido, adquieren una relativa autonomía. Los artistas, al contrario, han estado siempre fuertemente condicionados por factores externos. En algunos casos, es verdad, ellos han logrado liberarse de tales vínculos, pero han sido excepciones. Contrariamente a lo que sugiere una muy difusa leyenda, los artistas no actúan siempre como celosos guardianes de su propia autonomía; sino más bien, y muy a menudo, como desinhibidos cómplices de su propia heteronomía. Es un error, pues, suponer que los artistas sean siempre inefables *anime belle*, figuras casi espectrales que viven sólo en función de motivaciones puramente estéticas.

MAG Pensando desde la perspectiva que usted plantea, ¿cómo cree que los artistas lidian, actúan y negocian con estos mandatos del mercado?

TM Frente a la fuerza del mercado, el margen de negociación del artista es, en realidad, muy limitado. Éste está obligado, a sabiendas, a asumir un inconfundible signo de reconocimiento, esto es, una marca, un "logo".

MAG Esta cuestión que usted concibe en términos de *logo* presenta aspectos muy interesantes para el historiador de arte. Podemos pensar que el concepto de *logo* podría traducirse en términos de estilo, ¿no es cierto?

TM Sí, es un tema que remite de alguna manera a los problemas de la tradición descriptiva de la historia del arte. Me refiero a la cuestión de los estilemas que, como se sabe, son aquellos inconfundibles elementos formales que caracterizan un particular estilo. Y que nos permiten distinguir, verbigracia, una obra barroca de una neoclásica. El concepto, sin embargo, puede tener otra finalidad, no menos importante, la de ayudar a establecer, con relativa aproximación, el autor de una determinada obra. Esto es, una finalidad de "atribución". Además, lo he dicho, se puede asignar al estilema la función de marca, de contraseña personal del autor. Por ejemplo: un cuadrado inscrito en un cuadrado es el estilema de Josef Albers y una sucesión de círculos concéntricos es el estilema de Kenneth Noland. Hoy, por la atroz influencia del léxico de la publicidad, se ha preferido optar por el término *logo*. El logo tiene una función estratégica

importante en el mercado del arte porque ejerce una función coercitiva sobre los artistas.

MAG ¿En qué sentido?

TM En la práctica, se impone al artista (y el artista generalmente acepta) mantenerse siempre fiel a su logo. Por un lado, él debe renunciar a hacer cosas diversas a las que el logo le asigna. Pero, por otro lado, una vez que el mercado ha usufructuado (comercialmente) al máximo el logo en cuestión, el artista es obligado, sin más ni más, a resignarse a la condición de "pasado de moda".

MAG ¿No le parece que la dinámica del mercado del arte, como usted la ha analizado, resulta emparentable con la de la moda?

TM Indudablemente. La moda, en la medida en que vive en función de una perenne mutación, es un ejemplo muy útil para examinar un importante aspecto de la producción artística actual. Por supuesto, no me refiero aquí al fenómeno de la moda en general, sino al de la moda en el particular ámbito de la indumentaria. En este campo específico, ya lo he señalado, el recurso a la obsolescencia ha tenido, de siempre, un rol preponderante. En cada *saison*, se exponían nuevos modelos llamados a sustituir los del año anterior. Si en la colección, por ejemplo, del año precedente el color dominante era el verde sepia, en la nueva se proponía, en su lugar, el violeta pálido. Y el público obedecía. Pero esta tendencia a influenciar periódicamente las preferencias en un sentido, y sólo en uno, ha entrado en crisis. Se constata una creciente inclinación a desobedecer los "dictados de la moda", a rechazar la tentativa, en cada inicio de temporada, de disciplinar, de homologar los modos de vestirse. No está más de moda "seguir la moda". Se puede decir (y no creo equivocarme) que la orientación actual de la moda es, al contrario, aceptar la pluralidad, fomentar la diversificación de las preferencias.

MAG Entonces, es lo opuesto a lo que, en el presente, ocurre en el mercado del arte.

TM No digo que el culto de la "perenne mutación", como lo he descrito, esté presente en todos los sectores del mercado del arte pero seguramente si lo está en aquellos que persiguen una frenética (un tanto esquizofrénica) obsolescencia. Una estrategia que apunta no a la diversificación sino a la contraposición. Desde esta óptica, se entiende invariablemente la sustitución de una tendencia "vencedora" por otra "perdedora". No se acepta, por tanto, una genuina pluralidad,

es decir, la coexistencia en el tiempo, de opciones y de modos diversos de interpretar la producción artística.

MAG La pluralidad, como usted la presenta, resulta, en teoría, muy persuasiva, pero en la práctica, no es de fácil actuación. ¿No le parece?

TM No es así. Lejos de ser un objetivo ideal a lograrse en un futuro incierto, la "genuina pluralidad", a la cual me refiero, está ya muy presente en no pocas manifestaciones de nuestra cultura. Por ejemplo, en los museos de arte. Cito indicativamente, entre tantos otros, dos de mis preferidos: el Kröller-Müller en Otterlo (Holanda) y el Museo de Arte Moderno de New York. En ambos, notoriamente, son expuestas obras que documentan, con relativa objetividad, diversas tendencias del arte contemporáneo. Pero me doy cuenta que el interrogante, que en este punto uno se puede plantear, no concierne tanto al hecho de que obras tan diferentes coexistan en un mismo espacio expositivo, sino más bien al hecho de que los visitantes deduzcan como normal, obvia y sobreentendida esta pluralidad. Es decir, que los visitantes se muestren dispuestos a prestar la misma favorable y desprejuiciada atención a obras tan diversas como son las pinturas, por ejemplo, de Georges Seurat y Piet Mondrian, o de Henri Rousseau y Kazimir Malevich.

MAG Seguramente, éste es un aspecto importante.

TM Yo me pregunto: ¿cuál ha sido el proceso que ha favorecido la plena aceptación de esta pluralidad?, ¿cómo se ha formado, en el ámbito individual, la facultad de juzgar (o simplemente de estimar) obras de arte muy diferentes?, ¿cómo ha sido adquirida esta capacidad de rápida acomodación, de súbita adaptación y flexibilidad que presupone el confrontarse con obras que responden a intenciones estéticas muy disímiles y hasta contrapuestas? No es fácil responder a todas estos interrogantes. Pero una cosa, al menos, resulta bastante clara, todas estas preguntas, directa o indirectamente, remiten a una única cuestión, de seguro mucho más amplia: el fenómeno de la diversificación de los juicios de valor al interior de un mismo sector de la producción cultural. Se toca aquí uno de los tópicos predilectos de Pierre Bourdieu que, como se recordará, privilegiaba en su análisis el rol de la "intención estética". Según Bourdieu, el fenómeno de convivencia en un mismo sujeto de intenciones estéticas diversas depende del "principio de pertinencia socialmente constituido y adquirido". En pocas palabras, es la resultante del proceso de aculturación que es decisivo en cada acto de valoración, evaluación y apreciación en el arte. Pero no sólo en el arte.

No es una novedad que nuestros comportamientos de valoración, evaluación y apreciación de las obras de arte puedan explicarse en términos de aculturación. Es novedoso, en cambio, el hecho de que tales comportamientos puedan acoger, como Bourdieu sugiere, pautas interpretativas que cambian en función del objeto examinado. Para comprender este aspecto en todas sus implicaciones es importante tener presente que la aculturación es inseparable de la socialización.

MAG Bueno, entonces podemos pensar que es el abordaje sociológico el que mejor explica las pautas interpretativas en el arte . . .

TM No sé si es el mejor, pero seguramente es uno de los que más nos ayudan a comprender racionalmente los procesos generativos (y receptivos) en el campo del arte. Y esto por el simple motivo que la componente preferencial tiene un rol central en la percepción estética. De hecho, estoy convencido que el objeto de la Estética no es la Belleza, como en el setecientos sostenía [Alexander Gottlieb] Baumgarten, el fundador de la Estética idealista, sino el estudio del comportamiento preferencial. Esto no significa que las preferencias artísticas sean un producto exclusivo del proceso de aculturación y socialización. No escondo mis simpatías por el determinismo sociocultural, pero no hasta el extremo de afirmar que las preferencias en cuestión no tengan otras motivaciones.

MAG Los temas que usted acaba de poner de relieve son muy estimulantes para el historiador del arte, pero también para el crítico de arte. Me gustaría saber su opinión respecto del rol de la crítica en el actual contexto del pluralismo artístico.

TM Al aceptar el pluralismo, resulta evidente la necesidad de centrar el problema de la crítica de arte. Hay dos modelos históricos: uno el de Denis Diderot que, en el siglo XVIII, buscaba, no siempre con éxito, ser "objetivo" y "descriptivo" en sus juicios y el otro el de Charles Baudelaire que, en el siglo XIX, prefería ser, como él decía, "parcial" y "apasionado". Estos dos modelos, *mutatis mutandis*, continúan vigentes. Pero es evidente que el fenómeno del pluralismo involucra nuevos problemas, que son a la vez de método y de contenido, para la crítica de arte. Es conocida, para citar un ejemplo, la dificultad de establecer categorías interpretativas que puedan adaptarse a la extrema diversidad (y movilidad) de las obras consideradas.

ARTE CONCRETO EN BUENOS AIRES

MAG Hasta aquí usted ha dado una respuesta muy amplia y articulada a mi pregunta inicial relativa a la "tradición de la vanguardia". La suya ha sido una reflexión crítica en torno a las vanguardias de comienzos del siglo XX, pero también, sobre algunos aspectos de la producción artística actual. Sobre estos últimos me gustaría volver más adelante. A continuación, para cambiar de tema le propongo hacer referencia, en visión retrospectiva, sobre su experiencia en los años de activa participación en el movimiento de arte concreto en Buenos Aires [Figs. 1 y 2].

TM Me imagino (y auguro) que usted no espere de mí una descripción minuciosamente autobiográfica de aquellos años, a saber: un elenco de las muestras en las cuales he participado, de los artículos que he escrito y de los manifiestos que he firmado. Tampoco un repertorio exhaustivo y circunstanciado de las

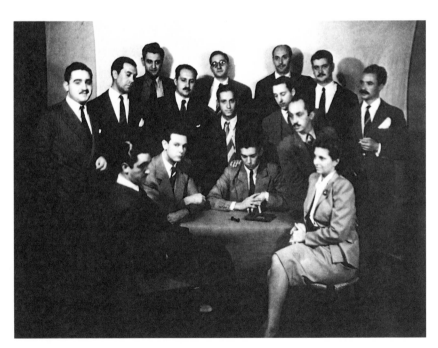

Fig. 1. Asociación Arte Concreto-Invención [AACI]: De izquierda a derecha. De pie: Enio Iommi, Simón Contreras, Tomás Maldonado, Raúl Lozza, Alfredo Hlito, Primaldo Mónaco, Manuel Espinosa, Antonio Caraduje, Edgar Bayley, Obdulio Landi y Jorge Souza. Sentados: Claudio Girola, Alberto Molenberg, Oscar Núñez y Lidy Prati.

personas que han compartido (o contrastado) mis ideas. Si así fuese, no creo, y me excuso, poder satisfacerla. No es mi cometido. Los protagonistas, por lo general, no son fiables cuando improvisan de historiadores. En particular, cuando son ellos mismos el objeto de la historia. Además, no me parecería ni gentil, ni generoso, ni prudente, asumirme abusivamente un rol que no es el mío. Sin contar que, por añadidura, sería superfluo. En la Argentina, se dispone ya de un nutrido y muy cualificado grupo de estudiosos que han documentado de modo impecable el período en cuestión, y el papel, real o presunto, que yo he tenido en eso. De hecho, hoy se sabe mucho más acerca de mi obra, de mis ideas y de mi trayectoria de lo que yo mismo estaría en condiciones de saber (o recordar). Dicho esto, a fin de no defraudar su expectativa en propósito, quisiera proponerle una suerte de acuerdo. Limitarme, sólo y exclusivamente, a describir las razones (y pasiones) que me llevaron, en aquellos años de juventud, a realizar obras con determinadas características y a construir teorías destinadas a justificarlas. Quizá pueda también aventurarme a valorar, según mi presente modo de ver, si esas obras y esas teorías son todavía sostenibles. ¿Le parece aceptable?

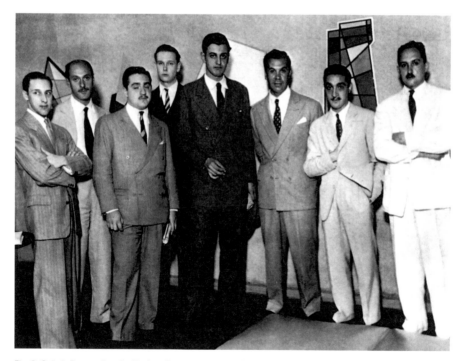

Fig. 2. Galería Peuser, Asociación Arte Concreto-Invención [AACI] primera muestra en grupo, Buenos Aires, 1946. De izquierda a derecha: Antonio Caraduje, Primaldo Mónaco, Enio Iommi, Alberto Molenberg, Tomás Maldonado, Simón Contreras, Claudio Girola y Raúl Lozza.

MAG Por supuesto; esto es precisamente lo que yo había pensado.

TM Naturalmente, lo admito, el precio que debo pagar por este acuerdo es más bien alto. Porque significa excluir de mi análisis aquellos aspectos que, eufemísticamente, se podrían denominar las "externalidades", o sea, los factores "externos" que han condicionado, desde fuera, mis razones y mis pasiones de artista y de intelectual empeñado. En otras palabras, renunciar a tener en cuenta el espacio social y político en el cual mi actividad se ha desenvuelto. A pesar de ello, estoy persuadido que, en último análisis, mi decisión es justa. ¿Por qué? Porque las "externalidades" que dejo de lado han sido ya tratadas brillantemente por los estudiosos de arte argentino antes mencionados. Contrariamente a lo que es mi costumbre, trataré pues de hacer un *close reading* de dos obras realizadas en Buenos Aires en el arco de tiempo que va de 1945 a 1954, fecha esta última de mi partida definitiva de la Argentina. Me concentraré, pues, sobre los aspectos formales de las obras elegidas pero trataré, al mismo tiempo, de examinar los aspectos programáticos que les han dado origen, sin excluir, una valoración crítica (y por lo tanto autocrítica) de las obras y de sus presupuestos teóricos.

MAG Es un enfoque interesante y, me parece, nuevo en sus escritos. No recuerdo que alguna vez usted haya recurrido al *close reading* en el análisis de una pintura.

TM En efecto, es así. Nunca me ha convencido la teoría, sostenida por los exponentes del viejo (y del nuevo) *literary criticism*, que sólo interesa "la obra en sí misma" (*the work itself*). En la práctica, esto significa siempre recluir la obra en un espacio aséptico, fuera de cualquier contexto social y cultural. Pero la posición opuesta, que recurre exclusivamente a categorías sociológicas o a vagas especulaciones interpretativas sobre la personalidad del autor, y pierde de vista la obra, ha sido para mí igualmente discutible.

MAG Entiendo, es ésta una puntualización necesaria.

TM Ahora bien, la primera obra de mi autoría que deseo examinar es una pintura sin título de 1945 que pertenece a una colección privada en Buenos Aires [Fig. 3]. Ella es un ejemplo, muy típico, del género de obras no-figurativas que, en la Argentina de los años cuarenta, se ha dado en llamar de "marco recortado". La noción, desde un punto de vista puramente lexical, resulta más bien ambigua, por ejemplo, se recorta una figura, no un marco. Sea como sea, ha tenido entonces mucha difusión, y yo mismo, a la par de otros, he contribuido a

ello. Se trataba, como yo escribía en 1946, de "quebrar la forma tradicional del cuadro". Hay que reconocer que, si bien la expresión resultaba imprecisa, era intuitivamente clara. Comunicaba la idea de un cuadro cuya forma, o mejor dicho, cuyo perímetro no era continuo, sino discontinuo, con partes "entrantes y salientes". De este modo, se pretendía volver la espalda definitivamente a las formas de los cuadros en la tradicional pintura de caballete, esto es, a las formas cuadradas y rectangulares. Lo que era, si se piensa, una postura un tanto reductiva. Porque en la historia de la pintura de caballete, al prescindir de las dos formas mencionadas, han existido muchas otras. Por ejemplo, la circular, la oval, la romboidal, la hexagonal y la pentagonal. Sin contar las figuras planas irregulares que, aunque menos frecuentes, han sido también utilizadas en el pasado. No obstante, la intención era obvia: invalidar el estereotipo, heredado de la tradición figurativa, del cuadro visto como un "organismo continente". Vale decir: como una superficie circunscrita, separada de su entorno y destinada a hospedar una narración figurativa o de cualquier otro tipo.

MAG Esta pieza de 1945 es particularmente sugestiva dado que evidencia su línea de intereses en la recuperación (a partir de la estructura irregular) de la obra *Painterly Realism. Boy with Knapsack—Color Masses in the Fourth Dimension*, 1915 [conocida como *Cuadrado rojo y cuadrado negro*] de Kazimir Malevich [Fig. 4]. Sin embargo, este cuadro, aunque "recortado", continúa siendo, a mi juicio, un "organismo continente" porque en su interior se halla, en posición casi central, la estructura compuesta de dos polígonos: uno rojo y otro negro.

TM Su observación es correcta. La misma observación, recuerdo, había sido hecha entonces por algunos participantes del movimiento de arte concreto. Ellos veían en este cuadro una contradicción. La estructura, al centro de la obra, era demasiado autónoma. Tan autónoma que bien podría ser colocada, sin dificultad, al centro de un cuadro de forma cuadrada o rectangular. No faltaba quien, al contrario, sostenía que precisamente esta autonomía era un aspecto que debía ser objeto de reflexión. Algunos se preguntaban: ¿Qué ocurriría si, por hipótesis, se operase una drástica supresión del "marco recortado", y esto con el objetivo de permitir a la estructura rojo-negra "flotar", por así decir, en un "fondo infinito"? La consecuencia, según sus defensores, sería una suerte de "cuadro recortado sin marco recortado".

MAG A partir de esta distinción que usted está señalando, llegamos al concepto de coplanar, propuesta de algunos miembros de la Asociación Arte Concreto-Invención como salida superadora al "marco recortado". Su artículo "Lo

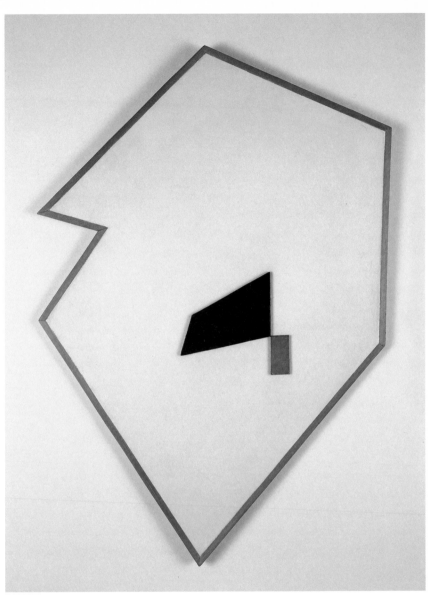

Fig. 3. Tomás Maldonado, *Sin título*, 1945.

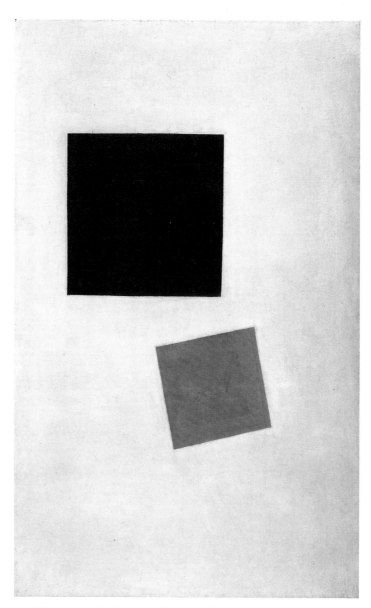

Fig. 4. Kasimir Malevich, *Painterly Realism. Boy with Knapsack—Color Masses in the Fourth Dimension*, 1915.

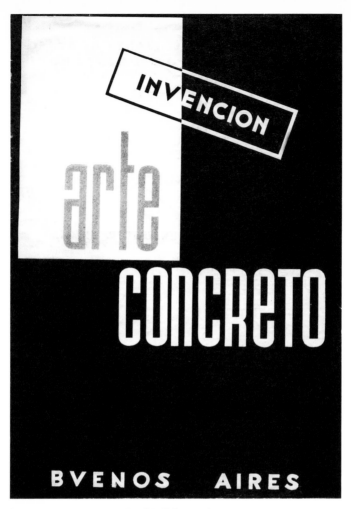

Fig. 5. *Arte Concreto Invención*, n° 1, 1946, portada.

abstracto y lo concreto en el arte moderno" de 1946, aparecido en la primera revista del grupo, es sumamente explicativo al respecto [Figs. 5 y 6]. Todas estas investigaciones en torno al cuadro, al marco y a la superficie bidimensional implicaron un proceso interesante pero paradojal, ¿no es cierto?

TM La hipótesis, aunque en teoría estimulante, partía de un presupuesto inexacto. En la obra en cuestión la estructura rojo-negra es sólo en apariencia autónoma. En realidad, ella estaba ligada compositivamente, por medio de una compleja

Lo abstracto y lo concreto en el arte moderno

Ningún problema de la pintura pudo darse nunca al margen del problema práctico que plantea a todo ser humano la percepción del espacio y del tiempo. Es más, en todas las épocas la pintura trató de ser una definición gráfica de estas dos propiedades de la realidad objetiva.

Relacionar estética y anecdóticamente figuras representadas en un espacio igualmente representado, ha sido lo esencial del procedimiento creador de la pintura del pasado. Se pretendía hacer valer las figuras como formas, y lo que en la tela estaba ausente de figuras, como fondo; a las superficies "vacías", sin anécdota gráfica se las consideraba ámbitos espaciales concretos, verdaderas profundidades, cuando en realidad eran sólo simulacros de formas y espacios sobre una superficie de dos dimensiones. Sin embargo, esta concepción tradicional del hacer artístico, que la moderna psicología de la estructura podría explicar, pero que los sentidos no verifican, es motivo, desde principios de siglo, de una radical revisión. La batalla fundamental librada por el arte auténticamente revolucionario de nuestros días ha estado enderezada a concretar el espacio y las formas, a promover una nueva práctica estética eximida en absoluto de toda sujición a lo abstracto e ilusorio. Esta batalla, por lo demás, es el último paso en el sentido de superar la milenaria contradicción, en el seno del arte, entre lo imitativo (documento, símbolo, signo, totem) y lo inventivo (artístico), porque, en rigor de verdad, el problema del espacio y del tiempo en la pintura es inseparable y dependiente de esa contradicción a la cual se vincula. de hecho, a través de la gnoseología implícita en toda pregunta sobre lo representado y lo concreto.

Los cubistas, llevando hasta sus últimas consecuencias lo que Cézanne y Seurat solo habían sugerido, pusieron al desnudo el mecanismo abstracto de toda representación. Pero la voluntad de abstracción y puridad —Langevin lo ha demostrado palmariamente en el terreno de la nueva física atomística— puede desembocar, por un proceso dialéctico perfectamente explicable, en voluntad de objetivación. El cubismo, aún cuando lo que más informa sobre él sea su procedimiento abstracto, es indudablemente el primer paso en la época contemporánea por objetivar la pintura, por exaltar en ella sus elementos objetivos (colores, formas, materiales, etc.) y no las ficciones figurativas. No hay que olvidar que una manzana gráficamente representada es una abstracción de una manzana real, aparezca ella en un cuadro de Chardin o de Braque; empero, la disimilitud esencial entre una manzana de Chardin y una de Braque, reside en que por la primera es el elemento imitativo el que predomina, mientras que en la segunda, es el inventivo. Y ha sido precisamente este predominio de la invención sobre la imitación lo que llevó a los cubistas a una vecindad, sólo a una vecindad entiéndase bien, con lo concreto. Cabe aclarar, no obstante, que cuando ellos comienzan a lograr ciertas conquistas en este sentido concreto, la primitiva doctrina de la escuela entra a perder su vigencia, a ser negada en sus principios fundamentales. En efecto, la introducción en la práctica cubista del "collage", verdadera apreciación concreta, señala ya el fin del cubismo propiamente dicho; así como años más tarde, desde otro punto de vista, los "objetos de funcionamiento simbólico", derivación concreta del surrealismo, darán un mentís inesperado a la pretendida gnoseología onírica de Bretón y sus amigos.

Sin embargo, las críticas a estos aspectos abstractos del cubismo y el anhelo de superar sus insuficiencias en este sentido, tuvieron una importancia primordial en la evolución posterior del arte. Los futuristas se rebelaron contra la exaltación cubista de lo estático; más como la representación de lo estático es, asimismo, un modo de abstracción, éstas críticas se extendían, en verdad, al arte abstracto en general. No obstante, en la práctica, los futuristas no supieron dar al problema del movimiento otra solución que la abstracta. En lugar de concretarlo en el espacio se limitaron, una vez más, a representarlo.

Ahora bien: después del cubismo y del futurismo, agotadas ya todas las formas de abstracción y de representación, la necesidad de concretar el espacio, el tiempo y el movimiento era la inquietud más sentida por todos los pintores que, desde sus respectivos campos bregaban por una transformación radical del arte. Así, en Rusia, como reacción a las experiencias meramente

Alberto Molemberg

abstractas de Larionov, que reducía el problema a la imitación de rayos luminosos ("rayonismo", 1910), Malevitch y Rodchenko, en 1913, se esfuerzan por tornar más sutil la lucha por la objetivación de la pintura La no representación, en un sentido general, se da por sobreentendida; de lo que se trata ahora es de combatir los residuos que facilitan la aparición ficticia de cosas, que, aunque no se había buscado representar, emergen por sí solas a los ojos del espectador. Malevitch y Rodchenko reparan que, si bien se trabaja con elementos geométricos, el espacio y el tiempo siguen representados sobre sus telas y, por ende, también las cosas, cosas menos cotidianas, de naturaleza geométrica, pero cosas al fin. Es precisamente aquí cuando comienza a plantearse el problema a que hemos hecho referencia más arriba: MIENTRAS HAYA UNA FIGURA SOBRE UN FONDO, ILUSORIAMENTE EXHIBIDA, HABRA REPRESENTACION. Pero ¿cómo resolver este problema? Malevitch tienta la solución tonal: "blanco sobre blanco". Y al encontrarse con una superficie monocroma y monotonal descubre el alto valor estético y concreto del plano, iniciando la era de su exaltación. En Holanda, durante la primera guerra, Mondrian, Vantongerloo, Van Doesgurg, y más tarde, el soviético Gorin, Moss y Einstein preconizan una pintura "plana en el plano", que ellos denominan "abstracto real". Pero el problema no está todavía resuelto; recién ha quedado revelado el valor concreto del plano. resta verificar su efectividad estética en campos ajenos al estrictamente bidimensional.

Los rusos Gabo, Pevsner, Tatlin, Miturisch, los hombres del taller "Obmuchu", Meduniezki, Lissitzki y el mismo Rodchenko, ya vivida la gran experiencia de la revolución proletaria, dan los primeros pasos en este sentido y formulan, alrededor de 1920, una estética realista-constructiva. "Las bases fundamentales del arte —dicen los dos primeros en un manifiesto publicado en la URSS en 1920— deben reposar sobre un terreno resistente: la vida real. El arte si quiere comprender la vida debe basarse en el espacio y en el tiempo". Los participantes de esta escuela realizan objetos de vidrio, hierro, acero, y otros materiales. El plano es usado por ellos como elemento concreto. No obstante, estas primeras experiencias no podían aún lograr su finalidad: los realistas constructivos tropezaban a cada instante, por un lado, con el problema del plano, todavía no resuelto; por otro, con la ausencia de un método de composición espacial. De ahí que fuese necesario que tanto el planteamiento hecho por Malevitch en lo referente al plano como la búsqueda de una composición verdaderamente no-representativa, cumpliesen, o se tratase de hacerlos cumplir, todas sus etapas de desarrollo y crisis. El plano, antes de ser lanzado a progresivamente, "Las bases fundamentales, desapoiarse de todo estatismo y aprender a valer como dirección, como trayectoria en el espacio. De igual modo, la com-

5

red conectiva, con el perímetro del "marco recortado". Ahora bien, al prescindir de la pertinencia de esa objeción en el caso específico, era innegable que la provocativa hipótesis de un "cuadro recortado sin un marco recortado" imponía un esclarecimiento substancial. Nos percatamos que, en este punto, era necesario indagar sobre la efectiva novedad tipológica del "marco recortado". Es lo que hicimos, y los resultados contribuyeron a poner en claro algunos aspectos significativos. En realidad, el "marco recortado" no se presentaba, contrariamente a lo que habían imaginado sus originarios promotores, los uruguayos Rhod Rothfuss y Carmelo Arden Quin, como una revolución, como una mutación epocal en la historia del arte, sino más bien como un intento, meritorio, de renovación de una tipología ya existente. A pesar de su perímetro "quebrado", acontecía que el cuadro continuaba rindiendo tributo a uno de los rasgos, a mi entender, más distintivos de la tradicional pintura de caballete. Vale decir, se presentaba siempre como una forma aislada, autosuficiente, centrada sobre sí misma. Esto no debe maravillar, porque la función del cuadro, su razón de ser, es precisamente "encuadrar". Esto no significaba que su perímetro irregular no tuviera ninguna influencia respecto de la relación que se establecía entre la obra y la superficie que la circundaba. A diferencia de los cuadros de contornos regulares, los de "marco recortado", con sus "entrantes y salientes", eran seguramente menos autónomos respecto al entorno.

MAG Ha mencionado a Rothfuss y a Arden Quin como los "originarios promotores" del "marco recortado", pero, en otras ocasiones, usted mismo ha señalado antecedentes que se remontan a los años veinte en Europa.

TM Sin duda, tales antecedentes existen. El ejemplo clásico es el del artista constructivista húngaro László Péri, amigo de László Moholy-Nagy, quien realiza en 1920–1923 obras similares a las llamadas de "marco recortado" [Fig. 7]. Además, en los mismos años, los rusos Vladimir Tatlin y El Lissitsky produjeron obras que pertenecen a un ámbito de experimentación muy similar.

MAG Sus consideraciones (y reservas) sobre el "marco recortado" son, a mi juicio, muy iluminadoras, pero desearía ahora saber por qué usted entendió concluida esa experiencia y decidió retornar, en el 2000, al cuadro tradicional, es decir, de formato preferentemente cuadrado o rectangular.

TM Con la distancia, y sobre todo con la objetividad, que da el tiempo transcurrido, creo que el motivo principal estaba ligado, en mi caso, a una cuestión de rigor. De rigor, conmigo mismo. Si se quería ser consecuente, en modo radical, con

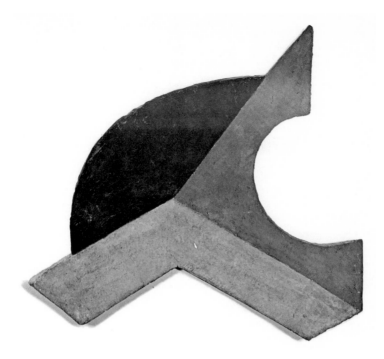

Fig. 7. László Péri, *Raumkonstruktion VIII*, 1923.

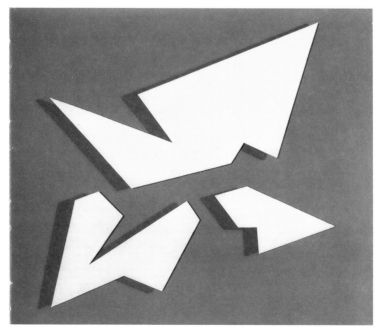

Fig. 8. Alberto Molenberg, *Función blanca*, 1946.

la idea del "marco recortado", se debía, a mi juicio, abandonar totalmente lo que, poco antes, he llamado los "rasgos distintivos de la tradicional pintura de caballete". En otras palabras, no vacilar en cuestionar la validez del "objeto-cuadro" como realidad independiente del entorno, dejar irrumpir al exterior en la interioridad de la obra; cancelar, en fin, la separación entre exterior e interior. Para lograrlo, se proponía exagerar las "entradas y salientes" del perímetro hasta el punto de hacer desaparecer la identidad del cuadro como objeto unitariamente reconocible, transformándolo, de hecho, en una constelación de figuras separadas: el llamado "coplanar", como usted mencionó anteriormente [Fig. 8]. Algunos miembros del grupo decidieron correr este riesgo, otros, como yo mismo, optamos por un retorno al cuadro, digamos, "normal". Usted quería saber el porqué de esta opción. Trato de darle una respuesta. Aunque de acuerdo con las críticas que se hacían (y que yo mismo estaba dispuesto a hacer) a la escasa sostenibilidad conceptual del "marco recortado", no me resultaba del todo creíble una alternativa que, a fin de cuentas, apuntaba a la disolución del "objeto-cuadro". Por otra parte, tampoco me convencía perseverar en una idea de "marco recortado" respecto de la cual mis perplejidades eran siempre mayores. El único recorrido posible, al menos para mí, era un retorno a la tradición del "objeto-cuadro".

LA NUEVA FASE

MAG Se cierra así, en 1947, la primera fase de su producción artística no-figurativa que, como acabamos de ver, privilegiaba la investigación en torno al marco recortado y al coplanar. La nueva fase se caracteriza, según sus palabras, por "un retorno a la tradición del objeto-cuadro" [Fig. 9]. Esto significa un retorno al cuadro de forma regular. Sin embargo, ese momento no involucra sólo esto. En sus obras de este período, se registra un mayor interés por el arte no-figurativo europeo. Lo demuestra la adopción, en sus pinturas, de algunos repertorios formales del neo-plasticismo holandés y del concretismo suizo. Esto coincide, por otra parte, con un progresivo declive de su interés por el constructivismo ruso, sobre todo por el suprematismo de Malevich, que había fuertemente caracterizado la etapa precedente. ¿Considera usted que, en esta rápida síntesis, he captado lo esencial de la nueva fase?

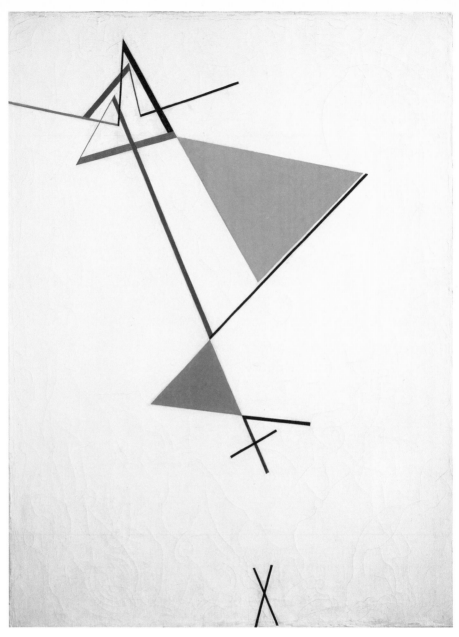

Fig. 9. Tomás Maldonado, *Desarrollo de un triángulo*, 1949.

TM En líneas muy generales, sí. No obstante, hay un aspecto que usted pasa por alto y que es importante: mi primer viaje a Europa en 1948. En esa ocasión, tomé contacto con los principales exponentes del concretismo suizo: Max Bill, Richard Lohse y Verena Loewensberg. Y también, en París, con el belga Georges Vantongerloo. La visita al *atelier* de este último fue para mí, en aquel momento, muy significativo. Me dejó intuir nuevos horizontes en mi modo de concebir mi propia obra artística. Hablar sólo de influencia, que no puedo negarla, sería banalizar más de la cuenta. Habituado a la tradición constructivista en el uso macizo y explícito de las formas y de los colores, las pinturas de Vantongerloo con sus líneas y sus puntos casi evanescentes, me abrieron un nuevo mundo. Me sentí fuertemente atraído por este modo, ligero y discreto, de estructurar el espacio pictórico. De regreso a Buenos Aires, me dediqué a explorar esta *terra ignota*. Después de muchas tentativas, realicé un cuadro que, a mi ver, es el más representativo de esa fase: *Desarrollo de 14 temas* (1951–1952; 202 × 211 cm), actualmente en la Colección Patricia Phelps de Cisneros [Fig. 10]. Trataré de describir, a grandes rasgos, no tanto el cuadro en sí mismo (basta consultar una reproducción fotográfica), sino las ideas que me guiaron en el proceso creativo. Se trató, lo recuerdo bien, de un proceso largo, con muchos parciales estudios preliminares. El cometido inicial era simple y complejo al mismo tiempo, pues se trataba de crear un único sistema articulado en dos niveles. En un nivel, una serie de figuras regulares de colores muy tenues; en el otro, una serie de líneas y puntos igualmente tenues. Desde luego, la organización en dos niveles no significaba que los elementos presentes en el uno y en el otro estuviesen aislados, sin comunicación entre ellos. Los dos niveles, aunque con vocaciones diversas, y relativamente autónomos, debían estar disponibles a la asistencia recíproca. La malla geométrica subyacente en cada uno debía sí fijar vínculos pero no imposibilitar una convergencia funcional. Se quería así favorecer a la dinámica general del sistema, evitando una tediosa obviedad y predictibilidad del conjunto. Puedo imaginarme que mi descripción de esta obra, así como acabo de sintetizarla, pueda resultarle a usted, y a un eventual lector, particularmente abstrusa. Confieso que, en mi óptica actual, lo es también para mí. Lo extraño es que la misma (o casi) descripción me había resultado, hace cincuenta años, de una absoluta claridad. Misterios de los tiempos, y de las lógicas que cambian. Pero lo que importa, sentencian algunos obstinados pragmáticos, es el resultado.

MAG Si bien su argumento resulta congruente, creo que la cuestión radica en la imposibilidad de hacer de una obra de arte un objeto de destacada, rigurosa e implacable descripción.

Fig. 10. Tomás Maldonado, *Desarrollo de 14 temas*,
1951–1952 (detalles en la portadilla y pp. 68–69).

TM Ese tema me ha fascinado siempre. ¿Cómo es posible describir "verbalmente" una obra de arte no-figurativo, es decir, una obra que, por su naturaleza, se presta bien poco al uso de los tradicionales instrumentos de la llamada "semiología del arte", instrumentos destinados, con pocas excepciones, a describir (o mejor a interpretar) las obras de arte figurativo? En otras palabras, ¿cómo hacer accesible la intencionalidad estética (o simbólica) de este género de obras sin recurrir al uso inmoderado de metáforas? No tengo, por el momento, una respuesta convincente. Por otra parte, no creo que éste sea un problema que concierne sólo, y exclusivamente, a los cultores de la no-figuración artística. Basta dar una ojeada a las publicaciones científicas para constatar las dificultades que afrontan los investigadores cuando tratan de describir con absoluta objetividad, esto es, sin acudir al uso de metáforas, los procesos físicos o biológicos. Sin embargo, es necesario convenir que las reseñas detalladas que, por lo general, los artistas hacen de sus obras conciernen, en particular, al proceso generativo de las mismas y pueden servir al observador como una efectiva clave de acceso interpretativo. Lo que no es poco.

^{MAG} Lo que usted dice se inscribe en la cuestión del rol de los presupuestos teóricos en la práctica (y en la fruición) artística.

TM Sin duda. Pero aquí una puntualización es necesaria. Es obvio que por "presupuestos teóricos" se pueden entender dos cosas muy diversas: la primera, se refiere a los objetivos, por así decir, de actuación específica de una obra; la segunda, por el contrario alude a la realización de una obra en función de una concepción idealmente preestablecida de lo que se entiende que debe ser el arte. La primera privilegia el tema de las estratagemas técnicas y operativas más apropiadas para alcanzar un fin, la segunda se pone una meta mucho más ambiciosa porque quiere que la obra de arte haga las veces de fiel ilustración de una determinada teoría del arte. Esta última, por su particular índole, tiende espontáneamente a establecer un conjunto de rígidos preceptos. Una obra es juzgada no en sí misma, por los intrínsecos valores –reales o presuntos– que se le atribuyen, sino en la medida en que respeta (o no) los preceptos.

^{MAG} Usted ha examinado dos obras suyas: la de "marco recortado" y la titulada *Desarrollo de 14 temas*. Resulta claro que la primera pertenece a la categoría de las obras que, según sus palabras, "hace las veces de fiel ilustración de una determinada teoría del arte", ahora bien, ¿ocurre lo mismo con la segunda?

TM Aunque en *Desarrollo de 14 temas*, se constata todavía una relativa fidelidad a algunos (nuevos) preceptos, ellos no ejercitan un rol predominante. En efecto, esta obra es precisamente una tentativa, en parte, creo, lograda, de liberarme, en aquellos años, de la peregrina idea de que la función de una obra de arte no sea otra cosa que ilustrar, hacer visibles los preceptos que han guiado su realización. Una idea que, sostengo, ha ejercido una influencia nefasta. La obsesión maniática por la centralidad de los preceptos ha contribuido, de hecho, a reducir el área de indagación, y los preceptos se han transformado, con el tiempo, en exangües y estériles recetas. La importancia de *Desarrollo de 14 temas*, y de otras obras similares del mismo período, es que ella expresaba entonces mi voluntad de revalorar la libertad, y, ¿por qué no decirlo?, el placer de explorar nuevas formas y contenidos [Figs. 11–13]. Y esto me llevó a prescindir del hecho de que tal acto exploratorio estuviera (o no) en contradicción con los preceptos.

^{MAG} En muchos de sus textos, usted ha señalado la importancia que ha tenido para su desarrollo artístico el conocimiento, a comienzos de los años cuarenta, de las informaciones concernientes al constructivismo ruso. Asimismo, acaba de señalar como igualmente relevante el viaje a Europa en 1948, ocasión en la cual usted establece contacto con el principal exponente del concretismo suizo, Max Bill y con Georges Vantongerloo. Ahora bien, considerando estas referencias, ¿cuál es la inscripción, la marca de "originalidad" del concretismo argentino?

TM Para los artistas latinoamericanos de vanguardia ha existido, desde siempre, la preocupación por la "originalidad" de sus obras respecto de los movimientos de la vanguardia artística europea. Estaba implícita la exigencia de valorizar el propio aporte cultural, o sea, subrayar la propia autonomía. De hecho, esto significaba cuestionar cualquier forma, declarada o tácita, de subalternidad. En resumen: no admitir la dicotomía centro-periferia en el campo de la cultura. Cierto, sería absurdo, y políticamente demasiado incorrecto, negar que tal dicotomía ha existido, y que todavía existe, pero es evidente que hoy, en la época de Internet, está perdiendo muchos de sus aspectos tradicionalmente más odiosos. Por otra parte, en el campo del arte, la relación centro-periferia no ha sido nunca unívoca sino biunívoca. Los historiadores de arte, y también los antropólogos y etnólogos, saben que las relaciones interculturales han sido una constante en todas las épocas. No siempre el centro ha influido la periferia, algunas veces ha ocurrido lo contrario. Basta pensar en el impacto del arte africano sobre Picasso y el cubismo. Otras veces han sido las periferias (o los centros) que se han influido recíprocamente. Ninguna manifestación artística es, por tanto, absolutamente "original", libre en absoluto de contaminaciones.

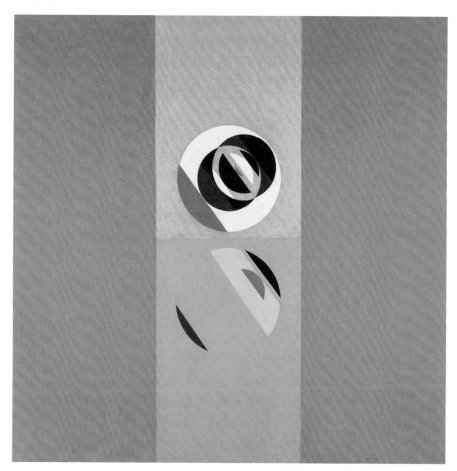

Fig. 11. Tomás Maldonado, *Tres zonas y dos temas circulares*, 1953.

Fig. 12. Tomás Maldonado con *4 temas circulares*, 1953.

Sea que ellas provengan de lugares confinantes o lejanos, o de tiempos próximos o remotos. En la entrevista del crítico suizo Obrist, por usted ya citada, he tratado de aclarar precisamente este punto. A mi manera de ver, "original" no significa "autónomo". Por ejemplo: el muralismo mejicano de José Clemente Orozco, Diego Rivera y David Alfaro Siqueiros no es autónomo, pues es evidente la influencia del expresionismo y del realismo social europeo; pero sería insensato, a pesar de ello, negarle originalidad. Lo mismo, creo, se puede decir del arte no figurativo latinoamericano.

MAG Pero en la nueva fase, cuyo inicio, según usted, coincide con el regreso de su viaje a Europa en 1948, no ha mencionado hasta aquí sus nuevos intereses

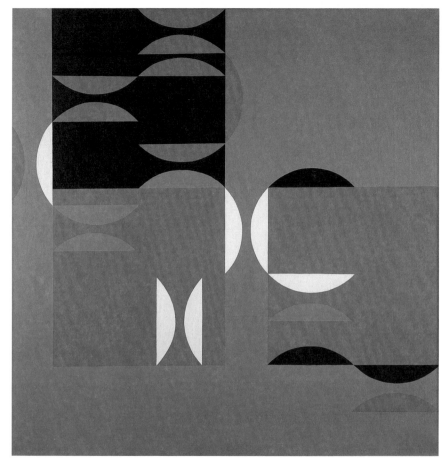

Fig. 13. Tomás Maldonado, *4 temas circulares*, 1953.

culturales que van más allá de los problemas relativos al universo pictórico. Intereses que condicionarán fuertemente su actividad futura. Me refiero, en particular, a la mayor atención con la que atiende los temas concernientes al diseño industrial, la arquitectura y la comunicación.

TM El interés por estos temas ya estaba presente antes de 1948, pero en realidad, y usted tiene razón en subrayarlo, es innegable que tal interés se acentúa a partir de esa fecha. Y en cierta medida asume una centralidad que, por cierto, no tenía anteriormente. La primera manifestación de ello es mi artículo "El diseño industrial y la vida social" publicado en el *Boletín del Centro de Estudiantes de Arquitectura* en 1949 [Fig. 14]. Se trata de un texto importante en mi desarrollo,

Boletín 2 del
Centro Estudiantes de Arquitectura
Perú 294

Octubre-Noviembre de 1949 Buenos Aires

Comité de Redacción:
Juan Manuel Borthagaray
Gerardo Clusellas
Carlos Méndez Mosquera
Pino Sívori

1

Lo que nos impulsa hoy a publicar este boletín es el deseo de difundir, en la medida de nuestras posibilidades, los principios artísticos y técnicos que mejor enseñen a comprender el fenómeno de la arquitectura moderna; queremos así concretar, de una vez por todas, un órgano capaz de reflejar las más renovadoras inquietudes del estudiantado.

En nuestra época se presentan nuevos problemas que requieren nuevas soluciones. Los adelantos técnicos han modificado la fisonomía de nuestro tiempo, pero los intereses creados y la falta de visión han obstaculizado su desarrollo progresista, desaprovechando tanto los materiales manufacturables como las preciosas energías humanas. Contra esto, nuestro boletín ha de esforzarse por difundir todo lo que contribuya, directa o indirectamente, a encontrar una solución estable de los problemas a que acabamos de referirnos. Tales son nuestros propósitos.

El arquitecto van der Rohe

Edoardo Pérsico

Ludwig Mies van der Rohe, nacido en Aachen en 1886, puede ser considerado como el paladín de los arquitectos modernos.

Quien mire atentamente toda su obra percibe al instante que la inspiración de este artista se ha manifestado en los temas máximos del nuevo arte de construir: desde la búsqueda de una "línea" original hasta la afirmación de un nuevo concepto de "espacio".

En el "Baukunst der neuesten Zeit", de Gustav Adolf Plots, frente a las "realizaciones" de todos los demás arquitectos europeos, Mies van der Rohe está representado únicamente por una serie de proyectos y bocetos; este hecho puede servir para entender mejor el espíritu de intransigencia y el deseo de perfección absoluta en Mies van der Rohe, el arquitecto más representativo de esa amplia corriente innovadora que es la arquitectura moderna.

Los temas que ha preferido Mies van der Rohe, son, en el fondo, los mismos de Le Corbusier o Gropius, pero la importancia de Mies está en el estilo con el cual ha pensado nuevas soluciones y en la posibilidad de desarrollo "universal" de sus conceptos.

Le Corbusier, por ejemplo, es el inventor de alguna nueva "línea" en arquitectura. Pero ¿quién llevó más lejos que Mies van der Rohe la capacidad de dibujar los "Metallmöbel"? El

concepto de "espacio" compromete toda la obra de Gropius, pero nadie pudo, ni siquiera los más audaces suprematistas rusos, expresar leyes espaciales tan nuevas y exactas como las que están contenidas en algunos proyectos, y en el pabellón alemán de la Exposición de Barcelona 1929, de este arquitecto.

La casa Tugendhat confirma la ley expresada en el pabellón de 1929, y establece con autoridad que el deber de un constructor moderno es de superar los simples problemas del oficio, para desembocar en una forma lírica, capaz de dar

fachada de la casa Tugendhat de Mies van der Rohe

a los hombres de nuestra época otras interpretaciones originales de la belleza.

Mies van der Rohe proyectó la casa Tugendhat con la máxima libertad respecto a los problemas

Fig. 14. *Cea. Boletín del Centro de Estudiantes de Arquitectura*, nº 2, 1949, portada.

porque en él se halla, germinalmente, un argumento que dominará todo mi itinerario teórico posterior: el rol que el diseño industrial, junto a la arquitectura y el urbanismo, debería asumir como factor de recualificación de nuestro entorno. Es precisamente para sostener esta idea que, con un grupo de amigos, fundo en 1951 la revista *Nueva Visión*, publicación que tuvo, en aquel tiempo, una considerable influencia en la Argentina, y de la cual, durante cuatro años fui director [Figs. 15 y 16].

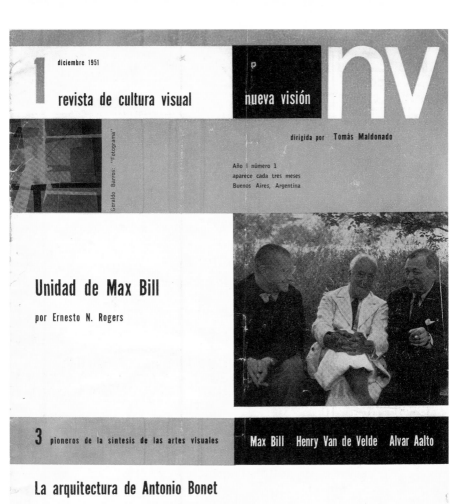

1 diciembre 1951

revista de cultura visual

p

nueva visión

nv

dirigida por Tomás Maldonado

Año I número 1
aparece cada tres meses
Buenos Aires, Argentina

Geraldo Barros: "Fotograma"

Unidad de Max Bill

por Ernesto N. Rogers

3 pioneros de la síntesis de las artes visuales Max Bill Henry Van de Velde Alvar Aalto

La arquitectura de Antonio Bonet

además

César Jannello	Pintura, escultura y arquitectura
P. M. Bardi	Diseño Industrial en Sao Paulo
Julio Pizzetti	Los nuevos mundos de la arquitectura estructural
Tomás Maldonado	Actualidad y porvenir del arte concreto
Juan C. Paz	¿Qué es Nueva Música?
T. M.	Georges Vantongerloo
Edgar Bayley	Sobre invención poética
	Notas, comentarios, reproducciones

1951

Fig. 15. *Nueva Visión*, n° 1, 1951, portada.

Exposición Internacional del Agua, Lieja 1939.
Pabellón de exposición proyectado por Bonet (1937-38) para un plan total presentado por Le Corbusier.

principio base del pabellón

Actualidad y porvenir del arte concreto

Tomás Maldonado

Cuanto más se medita acerca de la situación de la cultura en el actual estado congestivo del mundo, tanto más se comprende la desconcertante puerilidad que implica persistir en las antiguas modalidades teóricas de la "avant garde", a saber, manifiestos de tipo polémico, prosas poéticas a modo de manifiestos, aforismos, etc. A este respecto conviene observar que las actitudes que ayer definieron una protesta altiva contra una realidad inadmisible —los deslumbradores trucos del ingenio, el culto de lo insólito y singular, la desestima jactanciosa del racionalismo—, hoy, después del trajín de casi medio siglo, han modificado su sentido originario. Ya no son formas de subversión o de disentimiento, como lo fueron antes, sino de conservación; no de coraje sino de fácil oportunismo.

Pero ¿cuál puede ser la actitud de los artistas concretos frente a esta crisis evidente de la primitiva patria mítica del arte moderno? ¿Acaso persistir en los artificios retóricos de una realidad que sospechamos desvitalizada? ¿Acaso declararnos hostiles a todo pensamiento teórico, adoptar una suerte de barbarie, recogernos al inverificado mundo del hacer sin pensar? Nada de eso. Nuestra obligación es atender lo que el pulso de esta época reclama, es decir, disipar cuidadosamente las brumas que ocultan y desvirtúan el significado profundo de nuestra experiencia estética; revisar lo que todavía es oscuro, ambiguo o torpemente formulado.

Sospecho las objeciones. Se me dirá, de seguro, que no hay ninguna razón perentoria que justifique tan brusco cambio; que son más los peligros que se corren (dogmatismo, "common

sense", sacrificio del humor y del buen tono) que las posibles ventajas. Inexacto. Los peligros, cuya significación es sólo mundana —en el peor sentido— son despreciables comparados con las ventajas, cuya significación es social —en el mejor sentido. Por otra parte, y sin que se vea en esto ánimo alguno de dramatizar más de la cuenta, es indiscutible que si llegamos a ser seducidos por cualquier forma de molicie o ceguera intelectual, si aceptamos, por desgano o indiferencia, quedar al margen de la encrespada querella cultural de nuestra época, el previsible desarrollo de ciertos hechos presentes se encargará de atrasar en cien años (¡o más!) el reloj de la historia artística.

En los esfuerzos tendientes a impedir tal desventura, en la tarea de vacunar al mundo contra esa amenaza, los artistas concretos debemos participar activamente. Pero para ello, y ante todo, es fundamental que empecemos reconociendo que nuestras antiguas modalidades teóricas —en las cuales todavía insisten con singular porfía los representantes del "arte abstracto" francés— son ya insuficientes para permitirnos afrontar con éxito la etapa actual del debate. Si queremos evitar que los hechos arriba mencionados nos sorprendan conceptualmente desnutridos y rindiendo tributo a valores en crisis, es urgente que volvamos a pensar todos nuestros problemas de un modo más estricto, o sea, menos polémico, menos literario y menos idealista.

Es, por otra parte, el camino —el único camino— que nos señala la subyacente tradición racionalista del arte concreto, su vocación esencial, por escondida (o sumergida) no menos legítima. Sí, más que un sospechoso "rappel a l'ordre", que un desesperado examen de conciencia, que un retorno, que un renunciamiento, lo que corresponde hacer es reaprender —y pronto— los secretos del difícil y viejo oficio humano de ver claro. Él redescubrimiento conmovido de la lucidez, tantas veces escarnecida, hostigada y puesta en fuga. En resumen, tenemos que superar de una vez por todas la contradicción todavía flagrante entre nuestro modo de inventar el arte y nuestro

modo de explicarlo. Que nuestras teorías sean congruentes con la probidad de espíritu que siempre ha existido en nuestras obras.

Ahora bien, ¿cuál sería, en consonancia con este nuevo modo de ver, el método más adecuado para alcanzar una comprensión satisfactoria de lo que es y quiere ser el arte concreto, de su actualidad y porvenir? Sobre todo, no empezar definiendo. No partir de preconceptos favorables. Que la pregunta acerca del lugar y la función del arte concreto en la historia de las artes visuales no sea la primera pregunta que tengamos que contestar.

La adopción de tal punto de arranque, si seductor, si capaz de obviar muchas dificultades, implicaría, en rigor, tanto como dar por sentado lo que para muchos resulta todavía inaceptable: que el arte concreto constituya un fenómeno artístico con méritos suficientes para ser ubicado en el ámbito de la cultura.

Hay, en efecto, quienes llegan hasta rechazar una definición del arte concreto en términos de cultura, pues lo juzgan de antemano —casi siempre (por no decir siempre) sin haber prestado a sus obras la suficiente atención— empresa de mistificadores, práctica esencialmente infraartística. De aquí que el primer paso no pueda ser otro que responder con objetividad crítica a la subjetividad crítica de los que así piensan; ignorar de entrada toda clase de sobreentendidos, aceptando inclusive que el problema pueda plantearse sin la ayuda de ninguno de esos puntos de apoyo. En suma, estar dispuestos a partir sin definición previa, admitiendo —a efectos de una ulterior reducción al absurdo— la posibilidad de que el arte concreto sea algo así com un cero cultural absoluto.

He aquí, entonces, la pregunta anterior a cualquier otra pregunta: ¿Es el arte concreto una actividad legítima del espíritu? O mejor todavía: ¿Hay un derecho al arte concreto? Creo firmemente que sí. El derecho al arte concreto no puede ser cuestionado porque tampoco puede serlo el de ejercitar todas y cada

5

Fig. 16. "Actualidad y porvenir del Arte Concreto", *Nueva Visión*, n° 1, 1951, p. 5.

FUTURO DEL OBJETO CUADRO

MAG Usted ha reivindicado, con argumentos muy persuasivos, una mayor libertad de opciones en el ámbito del arte no-figurativo. *Desarrollo de 14 temas* señala, en efecto, el inicio de un importante proceso de cambio en su trayectoria artística. Una transformación que se caracteriza, entre otras cosas, por "un retorno –cito sus palabras– al objeto-cuadro tradicional". Ahora bien, conociendo su obra de los últimos diez años, no hay duda que su pintura actual confirma esta preferencia. Pero los tiempos, usted bien lo sabe, han cambiado. El "objeto-cuadro" no es el dispositivo artístico preferido actualmente. ¿Cuál es su opinión al respecto?

TM Notoriamente, la polémica contra el "objeto-cuadro" no es nueva. Como usted recordará, este debate era recurrente entre los dadaístas de los años diez y veinte. Y también, en parte, entre los futuristas italianos y rusos. En los últimos tiempos, la polémica ha sido simplemente reactualizada. Basta pensar en los protagonistas de las neo-vanguardias que consideraban el "objeto-cuadro" un soporte artístico en fase de extinción, y algunos de ellos, por ejemplo, estaban convencidos de que la práctica generalizada de las instalaciones ocuparía ese espacio vacante. Nuevamente, sólo promesas... Yo me pregunto: ¿Hasta cuándo se continuará con este *pathos* misionario, con este voluntarismo ingenuo de anunciar una y otra vez, el inminente arribo de "mundos del arte nunca vistos en precedencia", y que después sólo revelan una pasajera operación de *marketing* artístico? Cierto, el "objeto-cuadro" no es una suerte de entelequia fuera del espacio y del tiempo, sino un producto de la historia y, en cuanto tal, no siempre ha existido y no está dicho que existirá para siempre. No he creído nunca en una supuesta sacralidad del "objeto-cuadro", ni en los años cincuenta ni hoy, pero no me parece que la cuestión pueda ser tratada a la ligera. No basta anunciar, con tono apocalíptico, la muerte del "objeto-cuadro". En realidad, no hay, por el momento, ninguna razón, al menos ninguna razonable, que autorice a pronosticar su inminente ocaso (o consunción). Me cuesta creer que las instalaciones, a pesar de su presente difusión, tan obsesiva como inconsistente, pueda comprometer seriamente el inmediato futuro del "objeto-cuadro".

MAG Según usted plantea, la disputa en torno al "objeto-cuadro" es, finalmente, más teórica que práctica. En realidad, para una cantidad considerable de artistas de las más diversas tendencias, el "objeto-cuadro" ofrece hoy innegables ventajas operativas. Lo mismo vale para ese extraño pero útil artefacto que lo acompaña:

el caballete. Un artefacto que muchos consideran el emblema folclórico del artista *pompier* por excelencia.

TM Es verdad. Josef Albers había estipulado un elenco de las catorce interdicciones a la cuales los artistas, para comenzar él mismo, deberían siempre atenerse. Entre ellas: *no easel* (no caballete). Al respecto, viene a mi memoria la imagen de los numerosos cuadros de René Magritte sobre el caballete, en los cuales el pintor belga utiliza este "extraño y útil artefacto", como usted lo ha llamado, como sujeto (y soporte) de irónicas y ambiguas imágenes.

MAG ¿No le parece que, aparte de los cultores de instalaciones, están hoy los cultores de la virtualidad digital que también exploran alternativas al uso de los medios tradicionales?

TM La cuestión que usted introduce es muy pertinente. No hay duda que el uso de las tecnologías digitales podrá configurarse, en el futuro, como una alternativa plausible al "objeto-cuadro"; pero también, como una alternativa, más que plausible, a la mayor parte de las propuestas que, en el ámbito de las neovanguardias, anuncian ahora el fin del "objeto-cuadro". Yo creo que la virtualidad digital es, en efecto, una nueva frontera del arte. No cabe la menor duda que, gracias a los progresos cumplidos en la informática, están hoy disponibles nuevos y siempre más sofisticados artefactos virtuales que ofrecen inéditas perspectivas a la creatividad artística. Ellos constituyen, seguramente, un notable enriquecimiento de los medios de producción cultural. Otorgo, por supuesto, importancia a estos fenómenos, a los cuales he prestado siempre un gran interés; sin embargo, no está claro, por el momento, cuál podría ser, en línea teórica, el efectivo impacto sobre los medios tradicionales. Y esto debería ser objeto de reflexión. En concreto, se trata de saber si, en el caso que estamos considerando, el uso generalizado en el ámbito artístico de estas nuevas tecnologías contribuirá a volver superfluo (o irrelevante) la existencia del "objeto-cuadro". Confieso que soy siempre muy cauto en arriesgar vaticinios cuando se trata de prever los efectos posibles de las novedades tecnológicas. Y esto por una simple razón. No siempre (ni necesariamente), una nueva tecnología, lo hemos ya discutido en el curso de esta entrevista, comporta una alternativa a la técnica precedente. En algunos casos, la nueva técnica se desarrolla, por así decir, en una línea paralela, no en competencia con la ya existente; sin excluir formas de colaboración entre ellas.

MAG ¿Puede dar ejemplos de este último fenómeno?

TM La fotografía, para citar un ejemplo clásico, no ha substituido a la pintura figurativa. Al contrario, ha contribuido a enriquecerla. Y lo mismo vale respecto de la influencia que ha ejercido la pintura figurativa sobre la fotografía. Nadar se inspiraba en sus primeros retratos fotográficos en Ingres. Y Degas, por su parte, en sus "escuelas de danza", utilizaba documentación fotográfica. Y no sólo ellos, en artistas como Man Ray, Moholy-Nagy, El Lissitzky y Rodchenko, la búsqueda de una simbiosis entre arte y fotografía es bien conocida. El fenómeno, sin embargo, no se limita al siglo XIX y a las vanguardias históricas en el siglo XX, está también presente en las obras de muchos exponentes del Pop Art en los años cincuenta y sesenta. Lo vemos, por ejemplo: en Richard Hamilton, Andy Warhol, Roy Lichtenstein y James Rosenquist.

MAG Poco antes, usted invitaba a ser cautos en torno a los vaticinios apocalípticos respecto del "objeto-cuadro". Si bien rechazaba explícitamente la idea de atribuirle una suerte de sacralidad histórica, expresaba todavía dudas sobre la tendencia a cuestionar, como usted dice, "a la ligera" su existencia presente y futura. Entiendo esto no como una defensa a ultranza del "cuadro de caballete" sino más bien como una invitación a un análisis más escrupuloso, menos aproximativo, del tema. ¿Es así?

TM En efecto. Yo sostengo que, en nuestra cultura, hay algunos pocos objetos que, por su valencia histórica, cultural y técnica, no deben ser tratados con desenvoltura sino con discernimiento, seriedad y responsabilidad. Esto no significa, que quede claro, con obtusa reverencia.

MAG Desde hace diez años usted ha retomado su actividad artística: sus últimos cuadros han sido expuestos en Buenos Aires y en Milán en dos importantes retrospectivas dedicadas a su personalidad y a su obra. ¿Podría dar más detalles sobre estos nuevos cuadros?

TM Efectivamente, en los últimos diez años, ante el estupor generalizado de mis amigos (y enemigos), he vuelto a producir, creo, con la misma intensidad y el mismo rigor de otro tiempo, obras de pintura [Figs. 17–19]. Se trata, si se quiere conservar la terminología hasta aquí utilizada, de "objetos-cuadros", realizados con colores acrílicos sobre tela y, casi siempre, en formato cuadrado. En su concepción evito, si posible, repetirme. Detesto ser identificado mediante un "logo". Es decir: prefiero explorar libremente en todas las direcciones y en particular en

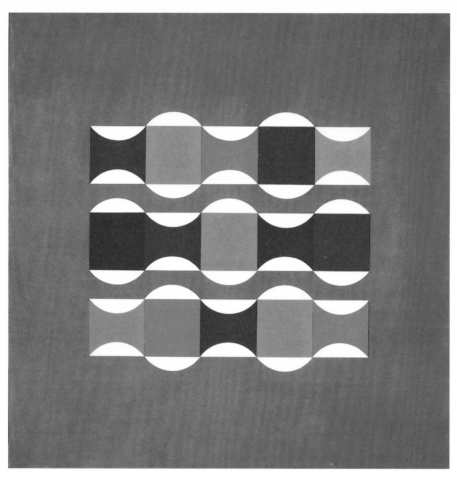

Fig. 17. Tomás Maldonado, *Anti-corpi cilindrici*, 2006.

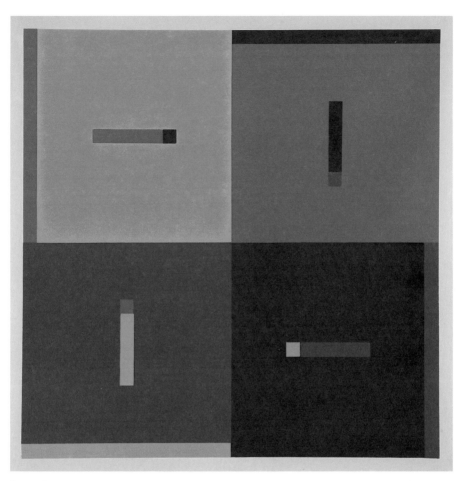

Fig. 18. Tomás Maldonado, *Eyepiece*, 2008.

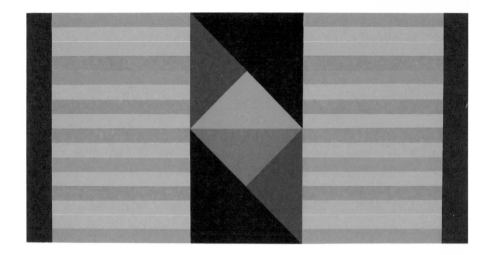

Fig. 19. Tomás Maldonado, *More on Geometrical Objects*, 2001.

aquellas que había dejado provisionalmente en suspenso en el pasado. Muchas de ellas responden a la intención de crear complejas ambivalencias perceptivas, pero muchas otras –lo confieso– siguen los dictados del *plaisir de la peinture*.

LA ESCUELA DE ULM Y EL BAUHAUS

MAG Me gustaría ahora cambiar de tema. Entre las muchas actividades que usted ha ejercitado en su vida, no se puede olvidar su significativo desempeño como educador en Alemania, Estados Unidos e Italia. Seguramente, entre ellas, la más importante, a mi juicio, ha sido su tarea como docente en la *Hochschule für Gestaltung* (Ulm, Alemania): la famosa escuela de *design* que, en los años cincuenta y sesenta, retoma la tradición del Bauhaus, interrumpida en 1933 con el advenimiento del nazismo. ¿Podría usted relatar cuál ha sido su experiencia en esa institución?

TM Usted ha hecho mención de mi "significativo desempeño como educador". Confieso que me da siempre placer que este aspecto de mi actividad sea recordado. No hay duda que mi desempeño como docente universitario –trece años en Ulm, ocho en Boloña y trece en Milán, sin contar mis parciales (aunque repetidas) experiencias en Princeton– constituye una parte importante de mi compleja historia personal [Figs. 20–23]. Mi rol de educador no ha sido nunca para mí una suerte de opción, nunca fue una tarea que se agregaba a mi actividad de artista, diseñador, ensayista y estudioso. A partir de 1954, cuando dejo la Argentina y comienzo a enseñar en Ulm, mi interés por la labor formativa deviene un punto constante de referencia y de estímulo intelectual en todas las cosas que emprendo. Ciertamente, he tenido la fortuna y el privilegio de estar presente, cosa que raramente ocurre, "en el lugar justo en el momento indicado". Y aludo a mi participación, como docente, en la *Hochschule für Gestaltung* –o "Escuela de Ulm" como, por facilidad lingüística, es conocida en español [Figs. 24–27]. Su historia es bastante conocida, y no desearía repetirla aquí en detalle. Basta sólo señalar, para ayudar a un eventual lector no iniciado, que la "Escuela de Ulm" fue inaugurada oficialmente en 1955. Se trataba de una universidad privada, en gran parte financiada con aportes municipales y federales alemanes; que contó además con un importante subsidio norteamericano. Su referencia jurídico-institucional era la Fundación Hermanos Scholl, creada en memoria de los hermanos Hans y Sophie Scholl, estudiantes asesinados por

Fig. 20. Max Bill y Tomás Maldonado, Ulm, 1955.

Fig. 21. Henry van de Velde y Tomás Maldonado, Zürich, 1954.

Fig. 22. Max Bill, Tomás Maldonado y Josef Albers, Ulm, 1955.

Fig. 23. Tomás Maldonado y Georges Vantongerloo, 1955.

los nazis en Múnich. El rector-fundador fue el artista concreto suizo Max Bill. La escuela fue clausurada en 1968 por la interrupción del soporte económico, cuando el *Landtag* (el parlamento del estado de Baden-Württemberg) votó a favor del cierre de la institución. Al comienzo, la idea de Max Bill y del primer grupo de docentes (yo incluido), fue la de retomar la tradición del Bauhaus interrumpida con el advenimiento del nazismo en 1933.

MAG Es difícil imaginar, desde una óptica actual, la excepcionalidad de la "Escuela de Ulm": espontáneamente surge la comparación de aquella experiencia con lo que son hoy, en todas partes, los institutos de diseño o arquitectura. Escuelas éstas, por lo general, incorporadas en vastos conglomerados universitarios, absolutamente regimentadas y reacias a cualquier tipo de innovación institucional.

TM No cabe la menor duda. Para comprender las razones de esta excepcionalidad, se debe tener en cuenta que la "Escuela de Ulm" nace y se desarrolla, en un momento histórico, excepcional de Alemania. A tan sólo un decenio del fin de la Segunda Guerra Mundial y, por añadidura, de la finalización del criminal régimen nazi. Si se piensa que la ciudad de Ulm estaba, en 1955, en gran parte todavía destruida por los bombardeos de los últimos meses de la guerra, se puede sostener, sin exagerar, que la inauguración de la Escuela sobreviene en la inmediata posguerra. Las tradicionales estructuras administrativas del Estado se hallaban todavía fuertemente desestabilizadas, y las posibilidades de control de los sistemas educativos, sin excluir las universidades, eran prácticamente inexistentes. Las viejas burocracias estaban, por así decir, "distraídas", tenían otras cosas en qué pensar. Por ejemplo, en "desnazificarse". En este contexto de traumática cesantía de las instancias de control, se verifica el singular fenómeno –como ya había ocurrido, en menor medida, con el Bauhaus en 1919– que la "Escuela de Ulm" goza en los primeros años, de 1955 a 1960, de una gran libertad en sus opciones didácticas y organizativas. En la práctica, sin rendir cuenta a nadie, se podía cambiar el plan de estudios y los horarios, y llamar libremente, en modo directo y sin concursos, a los profesores. Esto implicaba, por un lado, los riesgos de la improvisación; por otro lado, un fuerte estímulo a la experimentación, a la búsqueda de nuevas soluciones. No sólo hacia el interior de la Escuela sino también en sus vínculos con el exterior; o sea, en el modo en el cual la nueva institución podía contribuir a dar respuesta a las nuevas exigencias del desarrollo cultural, social y económico de la Alemania posnazista. Pero todo esto sin ceder a la sugerencia de algunos funcionarios de los Estados Unidos, entonces fuerza de ocupación, de involucrar a la Escuela de Ulm en un

Fig. 24. Tomás Maldonado dando clase en Ulm, 1966.

Fig. 25. *Inexacto a través de lo exacto*, 1956–1957. Profesor: Tomás Maldonado.
Alumno: William S. Huff.

Fig. 26. *Partiendo una esfera en dos mitades iguales*, 1957–1958. Profesor: Tomás Maldonado. Alumno: Eduardo Vargas.

Fig. 27. *Superficie no orientable*, 1958–1959. Profesor: Tomás Maldonado. Alumno: Ulrich Burandt.

vago, y un tanto paternalista programa de "reeducación del pueblo alemán". Sostener, con energía, la alternativa de retomar la tradición del Bauhaus fue mérito de Max Bill.

MAG Pero, si no me equivoco, la idea de "retomar la tradición del Bauhaus" fue, en los años sucesivos, objeto de muchas diferencias interpretativas en el cuerpo de profesores. Mientras Max Bill sostenía una fiel continuidad a esa tradición, los docentes más jóvenes (usted entre ellos) habrían defendido, en cambio, la tesis que, aún adhiriendo a tal tradición, se debía tener bien presente el diferente contexto histórico del Bauhaus y de la Escuela de Ulm. Sin dudas, durante la segunda posguerra, nuevos problemas tecnológicos, económicos y culturales estaban en juego. ¿Puede usted aclarar las diferencias con Bill?

TM Usted ha descrito correctamente el motivo de las diferencias con Max Bill. Es necesario, sin embargo, poner en claro que no se trataba de diferencias meramente teóricas o de interpretación histórica. Estas tenían implicaciones que concernían directamente a los métodos y fines de la institución apenas fundada. Por ejemplo, en ese momento postulábamos (yo en particular) fuertes dudas sobre la oportunidad de transferir a nuestra Escuela, en modo mecánico y acrítico, algunos aspectos de la didáctica del Bauhaus que considerábamos anacrónicos. Sin que esto significara, bien entendido, querer negar totalmente la tradición Bauhaus. Tradición de la cual nosotros nos considerábamos continuadores; pero continuadores críticos.

MAG Usted publica dos textos sobre esta problemática en la revista *Ulm*, órgano de la escuela: uno de ellos titulado "New Developments in Industry and the Training of the Designer" [Nuevos desarrollos en la industria y la formación del proyectista] (*Ulm* 2, 1958) y el otro, "Is the Bauhaus Relevant Today?" [¿Es actual el Bauhaus?] (*Ulm* 8/9, 1963) [Fig. 28]. Este último dio origen a un intercambio de cartas entre usted y Walter Gropius, publicadas en *Ulm* 10/11 en 1964, que fueron entonces muy esclarecedoras sobre las respectivas posiciones. Recientemente, después de 45 años usted ha retornado sobre el tema. ¿Cuál es hoy su posición?

TM Precisamente, el primero de abril de 2009, con motivo de las festividades conmemorativas de los 90 años de la fundación del Bauhaus en Weimar, he sido invitado a pronunciar el discurso de inauguración. Los promotores me habían sugerido, como título de mi discurso, "Ist das Bauhaus aktuell?" [¿Es actual el Bauhaus?], es decir, exactamente el mismo de mi artículo publicado en

Fig. 28. *Ulm*, nº. 8/9, 1963, portada.

1963 en la revista *Ulm*. La intención era más bien explícita: saber si, en el ínterin, transcurridos cuarenta y seis años, la pregunta de entonces tenía aún sentido, y en caso afirmativo, cuál sería mi respuesta. En general, me intereso más en la defensa de mis ideas de hoy y no tanto en la defensa de las ideas sustentadas por mí en el pasado. Recuperar antiguos interrogantes que uno se ha puesto en otros períodos de la propia vida es una ejercitación intelectual estimulante, pero, de seguro, no exenta de riesgos. Aparentemente, la pregunta es la misma, pero en realidad no es la misma. Las implicaciones han cambiado. Por otra parte, quien pregunta (yo mismo), soy y no soy el mismo. En el ínterin, mi universo de experiencia cultural se ha ampliado (y diversificado) notablemente.

No obstante, a pesar de mis perplejidades al respecto, decidí aceptar el título propuesto. En el fondo, no se trataba de discutir, por enésima vez, sobre el Bauhaus, sobre su parcial actualidad –como yo mismo lo había hecho–, sino de reconocer, sin más ni más, que ha dejado de ser actual en absoluto. Esto no significa en lo más mínimo relativizar la importante lección que nos ha dejado. A saber, cada generación debe tratar, como hicieron los protagonistas del Bauhaus, de hallar nuevas soluciones a las exigencias del propio tiempo. Una lección que presupone, a fin de cuentas, liberarse de la idea del Bauhaus como mito, como objeto de culto.

REAL Y VIRTUAL

MAG ¿Qué le parece considerar ahora otro asunto? Por ejemplo, el problema, que usted ha analizado en muchas ocasiones, relativo a la articulación e interrelación entre realidad y virtualidad que hoy se halla al centro de muchas controversias. ¿Cuál es su opinión?

TM En una reciente edición de mi libro *Reale e virtuale* [*Lo real y lo virtual*] he agregado un capítulo en el cual trato el tema de la relación entre virtualidad y realidad, pero esta vez en el contexto de experiencias visivas del arte del pasado. En este escrito yo me hago la siguiente pregunta: ¿En qué medida lo virtual, entendido como realidad ilusoria, es (o no es) una novedad típica de la producción de imágenes con la ayuda de la computadora? Mi respuesta ha sido que la virtualidad no es una novedad, o por lo menos no es una impactante novedad. Desde siempre, nosotros, los seres humanos, buscamos la posibilidad de aprehender ilusoriamente el mundo. De hecho, esta capacidad de imaginar, representar y producir mundos ilusorios es una característica distintiva de nuestra especie. Ella es independiente del medio técnico utilizado. Para demostrarlo, he confrontado dos ejemplos: por un lado, la representación de una realidad creada con medios técnicos tradicionales, la famosa obra del renacimiento italiano *San Girolamo nello studio* (c. 1474) de Antonello da Messina [Fig. 29]; por otro lado, la representación de un espacio modelado por la computadora, un espacio digital de virtualidad fuerte, es decir, un espacio interactivo en el cual el observador puede "navegar" en el interior del espacio simulado [Fig. 30].

MAG ¿Cuáles son las semejanzas y cuáles las diferencias entre estos dos modelos?

TM El primer punto a señalar, del todo obvio y evidente, es que ambos ejemplos simulan un espacio. Menos obvio es que en el primero de los dos, no sólo en el segundo, el observador pueda "navegar", vale decir, recorrer palmo a palmo la imagen. Yo no creo que se trate, en este caso, de un abuso metafórico. Los estudiosos de percepción visiva nos han enseñado que nuestro comportamiento perceptivo frente a una imagen figurativa tradicional consiste en un incesante ir y venir entre superficie real y profundidad ilusoria, un continuo recorrido sumamente variado que reclama nuestra atención y curiosidad; en suma, una suerte de navegación. Una navegación débil, en cuanto no es interactiva ni de inmersión, pero navegación al fin.

MAG Entonces, ¿podemos hablar también de navegación en la obra de Antonello da Messina?

TM Exactamente. La obra de Antonello, por su riqueza narrativa, invita al observador a recorrer en todos los sentidos, y puntualmente, el espacio representado. En esta obra, podemos concentrarnos en el comportamiento meditabundo de San Jerónimo y entretenernos con sus objetos, con los libros

Fig. 29. Antonello da Messina, *San Girolamo nello studio*, c. 1475.

Fig. 30. Tomás Maldonado, *Reale e virtuale*, 2007, portada.

expuestos en la biblioteca detrás del personaje; después, si alzamos la vista nos es posible mirar a través de la ventana bífora y examinar el vuelo de los pájaros en el cielo. También, a la izquierda, podemos contemplar el paisaje y detenernos, si queremos, en el formidable pavo real, y en el león que se acerca con paso lento hacia San Jerónimo. En suma, toda la controversia sobre las diferencias entre la realidad "real" y la realidad "virtual", no digo que pierda su razón de ser, pero seguramente asume aquí connotaciones muy diversas. Se debe convenir que, con consideraciones de este tipo, nos situamos a años luz de las sutiles cogitaciones de los teóricos del arte no-figurativo –me incluyo yo mismo en esta categoría– sobre el problema relativo a la relación fondo-figura, ¿no le parece?

MAG Sí, totalmente. Me resulta fascinante delinear un recorrido en torno a sus reflexiones sobre el problema de la fiabilidad de nuestra percepción del mundo real. Asimismo, considero muy instructivo contrastar sus ideas actuales sobre la representación con sus proclamas de los años cuarenta relativas al "fin de la ficción representativa". Esto permite asir la riqueza y complejidad de su pensamiento sobre la cuestión epistemológica, sobre el nexo que une la imagen visual a la realidad empíricamente verificable. En este sentido su texto "Appunti sull'iconicità" [Apuntes sobre la iconicidad] (*Avanguardia e razionalità*, 1974), con el cual usted abre el debate con Umberto Eco en torno al valor cognitivo de las imágenes visuales, es una pieza clave en esta línea de reflexiones [Fig. 31]. ¿Podría ayudarme a reconstruir los ejes de este debate?

TM Resumiendo el planteamiento se puede decir que la controversia con Eco giraba en torno a la fiabilidad de las imágenes visuales y a la objetividad de los modelos icónicos en general. Umberto Eco, al cual, prescindiendo de nuestras diferencias teóricas, me une una gran amistad, ponía efectivamente en duda, en los años setenta, la fiabilidad de las imágenes visuales y la objetividad de los modelos. Yo reaccioné entonces, lo admito, con excesiva intemperancia. Pero a mí me parecía absurda, por contraintuitiva, la idea de Eco de que todas las imágenes, sin excluir aquellas adquiridas con la ayuda de instrumentos técnicos, fueran puramente convencionales. Un convencionalismo a ultranza en el cual yo veía prueba fehaciente de su idealismo subjetivo. Y, por reacción, yo adopté, a su vez, una posición muy cercana a un dogmático e ingenuo materialismo. Se trataba, de mi parte, de una defensa, igualmente a ultranza, del valor cognoscitivo de las imágenes figurativas. Una defensa, dicho sea de paso, insólita, si se piensa que ella era asumida por quien –como yo– había proclamado, treinta años antes, con la misma vehemencia, "el fin de la ficción representativa" en el arte.

TOMÁS MALDONADO

AVANGUARDIA E RAZIONALITÀ

EINAUDI

Fig. 31. Tomás Maldonado, *Avanguardia e razionalità*, 1974, portada.

MAG Sin duda, insólita pero no inmotivada. De aquella controversia ha pasado entretanto ya más de un cuarto de siglo. ¿Considera usted que ésta es todavía actual?

TM No. Ella sería ahora insostenible, carente de sentido. Y por algunos aspectos hasta extravagante. En efecto, hoy sería irrisorio que alguien pretendiese relativizar el valor operativo de todas las imágenes producidas por medio de instrumentos técnicos; o sea, sostener que los datos obtenidos con tales medios son de naturaleza meramente convencionales. Si este fuera el caso, los actuales progresos cognoscitivos de la anatomía y fisiología de nuestro cuerpo, logrados gracias a los avances del *medical imaging*, no tendrían valor en el diagnóstico de las enfermedades. Lo que, por fortuna, no es así. En este contexto, me gusta citar siempre, por su eficacia, la observación del biólogo François Jacob, Premio Nobel de Medicina en 1965, junto a André Lwoff y Jacques Monod: "Si la representación que se hace el simio de la rama a la cual se propone saltar no tuviese nada en común con la realidad, no existiría más un simio".

¿Significa esto que usted, a fin de cuentas, ha salido victorioso de aquel litigio académico?

No exactamente. Tanto la tesis de Eco, a ultranza convencionalista, como la mía, a ultranza materialista, han sido igualmente desmentidas, y al mismo tiempo confirmadas, por los nuevos horizontes de reflexión en torno al problema de la objetividad de las imágenes visuales. Si, por un lado, instrumentos más sofisticados nos ofrecen hoy modelaciones más fiables de la realidad; por otro lado, se ha llegado ahora a la conclusión que interferencias de índole técnica y subjetiva son, en la práctica, inextinguibles. Por lo tanto, creer que es posible lograr modelaciones absolutamente libres de tales interferencias es una ilusión.

* * *

Hemos recorrido a lo largo de la entrevista una gran variedad de temas sobre los cuales usted ha trabajado intensamente durante su vida. Por un lado, sorprende la multiplicidad de enfoques y abordajes a los que ha abierto su reflexión; por otro lado, se contrasta la posibilidad de delinear continuidades en este amplio conjunto de intereses. En esta línea, ¿cómo interpreta usted su itinerario?

El problema de la continuidad es muy importante para mí porque explica de alguna manera mi propia vida. Yo siempre he hecho un chiste relativo a esto: soy un gato con muchas vidas pero siempre soy el mismo gato.

¿Y qué significa ser el "mismo gato"?

¿En qué consiste ser el mismo gato? ¡Es una pregunta casi metafísica a los 88 años! Intentaré darte una respuesta. El núcleo estable de mis intereses es, primeramente, una constante en mi posición racionalista respecto del mundo, si se quiere iluminista. Es decir, el rechazo de explicaciones espiritualistas de la realidad. Podría decir que este núcleo central se conforma, por un lado, por mis intereses científicos que han sido siempre importantes en mi desarrollo intelectual. Por otro lado, también forma parte de este núcleo central mi interés por los aspectos sociológicos, tecnológicos, económicos, políticos y culturales de las cosas que hago, que pienso y que ocurren en el mundo. Podríamos decir que esa constancia en un pensamiento racional, adherente a la realidad y a los hechos culturales y materiales, atiende a lo inherente de "mis muchas vidas".

AUTHOR BIOGRAPHIES /
BIOGRAFÍA DE LOS AUTORES

María Amalia García (Buenos Aires, 1975)

María Amalia García earned her Doctorate and Bachelor's degrees in Art History and Theory from the Universidad de Buenos Aires, and holds the title of National Professor in Painting from the Escuela Nacional de Bellas Artes "Prilidiano Pueyrredón," IUNA. Dr. García teaches a course in "Introduction to the Language of Visual Arts" at the Carrera de Artes, and is a member of Argentina's National Scientific and Technical Research Council (CONICET). Her soon-to-be-published thesis is titled "Abstracción entre Argentina y Brasil. Inscripción regional e interconexiones del arte concreto (1944–1960)" [Abstraction between Argentina and Brazil: Regional Networks and Connections in Concrete Art (1944–1960)]. Dr. García's research focuses on abstract art in Argentina and Brazil. She is coauthor of the publication *Arte argentino y latinoamericano del siglo XX. Sus interrelaciones* [*Argentine and Latin American Art of the 20th Century: Interrelations*] (2004, Buenos Aires: Fundación Espigas). She has lectured at national and international conferences and colloquia and has been published widely. In 2003, she was awarded first prize in the Fondo para la Investigación del Arte Argentino (FIAAR) and Fundación Espigas's VII Fundación Telefónica Prize.

Doctora de la Universidad de Buenos Aires en el área Historia y Teoría del Arte, licenciada en Artes por la misma casa de estudios, y profesora nacional de pintura de la Escuela Nacional de Bellas Artes "Prilidiano Pueyrredón", IUNA. Investigadora del Consejo Nacional de Investigaciones Científicas y Técnicas (CONICET). Se desempeña como docente en la Carrera de Artes de la Facultad de Filosofía y Letras de la UBA. Su tesis –de próxima publicación– se titula "Abstracción entre Argentina y Brasil. Inscripción regional e interconexiones del arte concreto (1944–1960)". Investiga el área del desarrollo de la abstracción constructiva e informal en el marco de los vínculos artísticos-culturales entre Argentina y Brasil. Coautora de la publicación *Arte argentino y latinoamericano del siglo XX. Sus interrelaciones* (2004, Buenos Aires: Fundación Espigas). Sus trabajos han sido difundidos en congresos y coloquios especializados nacionales e internacionales así como en revistas y publicaciones reconocidas. En 2003 obtuvo el primer premio en el VII Premio Fundación Telefónica a la investigación de la historia de las artes plásticas en la Argentina, Fondo para la Investigación del Arte Argentino (FIAAR)–Fundación Espigas.

Alejandro Gabriel Crispiani (La Plata, Argentina, 1958)

Alejandro Gabriel Crispiani is an architect who studied at the Universidad Nacional de La Plata (Argentina), earning his degree in 1984. In 2009, he received his Doctorate in Social Sciences and Humanities from the Universidad Nacional de Quilmes (Argentina). He also did graduate work at the Escuela Superior de Arquitectura de Madrid y Barcelona between 1985 and 1987. Dr. Crispiani is currently the Coordinator of the Centro de Documentación e Información Sergio Larraín García-Moreno, as well as the chair and professor in the Department of Theory, History and Critical Studies, School of Architecture, Design and Urban Studies at Pontificia Universidad Católica de Chile. Dr. Crispiani has also taught at the Universidad de Buenos Aires and at the Universidad Nacional de La Plata (Argentina). His research is concerned with the relationships between modern art, architecture, and design in Latin America, and his work has been published widely in Latin America and Europe. He is the editor of *Aproximaciones. De la arquitectura al detalle* [*Discussions: From Architecture to the Detail*] (2001), coeditor of *José Cruz Ovalle. Hacia una nueva abstracción* [*José Cruz Ovalle: Toward a New Abstraction*] (2004), both published by Ediciones ARQ, and he is the author of the forthcoming book *Objetos para transformar el mundo. Trayectorias del Arte concreto/invención: la Escuela de Valparaíso y las teorías sobre el diseño para la periferia. Argentina y Chile, 1940–1970* [*Objects to Transform the World. Paths of Arte Concreto-Invención: The Valparaiso School and Its Design Theories for the Periphery: Argentina and Chile, 1940–1970*].

Arquitecto (1984) por la Universidad Nacional de La Plata con Doctorado en Ciencias Sociales y Humanas (2009) en la Universidad Nacional de Quilmes (Argentina), y diversos cursos de posgrado en la Escuela Superior de Arquitectura de Madrid y Barcelona (1985–1987). Actualmente es Coordinador del Centro de Documentación e Información Sergio Larraín García-Moreno y profesor y jefe del área Teoría, Historia y Crítica de la Facultad de Arquitectura, Diseño y Estudios Urbanos de la Pontificia Universidad Católica de Chile. Ha sido docente en la Universidad de Buenos Aires y en la Universidad Nacional de La Plata. Su campo de investigación está referido a las relaciones entre arte moderno, arquitectura y diseño en América latina. Ha publicado en diversos medios latinoamericanos y europeos. Es editor de *Aproximaciones. De la arquitectura al detalle* (2001), coeditor de *José Cruz Ovalle. Hacia una nueva abstracción* (2004), ambos de Ediciones ARQ, y autor –en imprenta– de *Objetos para transformar el mundo. Trayectorias del Arte concreto/invención: la Escuela de Valparaíso y las teorías sobre el diseño para la periferia. Argentina y Chile, 1940–1970.*

IMAGE CAPTIONS / ILUSTRACIONES

Cover [Portada]:
Tomás Maldonado with/con
4 temas circulares [*4 Circular
Themes*], 1953
© Tomás Maldonado

Title page [Portadilla]:
Desarrollo de 14 temas [*Development
of 14 Themes*], 1951–1952 (detail/
detalle)
Oil on canvas [Óleo sobre tela]
200,3 × 210,2 cm (78⅞ × 82¾ inches)
Colección Patricia Phelps de
Cisneros © Tomás Maldonado

Contents page [Índice]:
Portrait of the artist [Retrato
del artista] © Maria Mulas

Introductory Essay [Ensayo
introductorio]:
Electro-Medical Equipment
[Equipo electro-médico],
1962–1963
Designed by Tomás Maldonado
in collaboration with
Gui Bonsiepe and Rudolph
Scharfenberg for Erbe [Diseñado
por Tomás Maldonado en cola-
boración con Gui Bonsiepe y
Rudolph Scharfenberg para Erbe]
(Tübingen). © Ulmer Museum/
Hfg-Archiv

Fig. 1:
Asociación Arte Concreto-
Invención [AACI]: From left to
right, standing [De izquierda a
derecha, de pie]: Enio Iommi,
Simón Contreras, Tomás
Maldonado, Raúl Lozza, Alfredo
Hlito, Primaldo Mónaco, Manuel
Espinosa, Antonio Caraduje,
Edgar Bayley, Obdulio Landi, and
Jorge Souza. Seated [sentados]:
Claudio Girola, Alberto Molen-
berg, Oscar Nuñez, & Lidy Prati.

Fig. 2:
Galería Peuser, Asociación Arte
Concreto-Invención [AACI] first
group show [primera muestra
en grupo], Buenos Aires, 1946
From left to right [izquierda a
derecha]: Antonio Caraduje,
Primaldo Mónaco, Enio Iommi,
Alberto Molenberg, Tomás
Maldonado, Simón Contreras,
Claudio Girola, & Raúl Lozza.

Fig. 3:
Sin título [*Untitled*], 1945
Tempera on board [Témpera
sobre cartón]
79 × 60 cm (31⅛ × 23⅝ inches)
Colección Privada © Tomás
Maldonado

Fig. 4:
Kasimir Malevich, *Painterly
Realism. Boy with Knapsack—
Color Masses in the Fourth Dimen-
sion* [*Realismo pictórico. Niño con
mochila – masas de color en la
cuarta dimensión*], 1915
Oil on canvas [Óleo sobre tela]
71,1 × 44,5 cm (28 × 17½ inches)
Digital Image © The Museum
of Modern Art/Licensed by
SCALA/Art Resource, NY

Fig. 5:
Arte Concreto Invención, n° 1,
Buenos Aires, VIII/1946, cover
[portada]

Fig. 6:
Tomás Maldonado, "Lo abstracto
y lo concreto en el arte moderno"
["The Abstract and the Concrete
in Modern Art"], *Arte Concreto
Invención*, n° 1, Buenos Aires,
VIII/1946, p. 5

Fig. 7:
Lászlo Péri
Raumkonstruktion VIII [*Space
Construction VIII/Construcción
espacial VIII*], 1923
Painted cement relief [Relieve
en cemento pintado]
© Galería Carl Laszlo, Basel

Fig. 8:
Alberto Molenberg
Función blanca [*White
Function*], 1946
Enamel on wood [Esmalte
sobre madera]
110 × 130 cm (43³⁄₁₆ × 51³⁄₁₆ inches)
Private collection

Fig. 9:
Tomás Maldonado, *Desarrollo de
un triángulo* [*Development of a
Triangle*], 1949
Oil on canvas [Óleo sobre tela]
80,6 × 60,3 cm (31¾ × 23¾ inches)
Colección Patricia Phelps de
Cisneros © Tomás Maldonado

Fig. 10:
Tomás Maldonado, *Desarrollo
de 14 temas* [*Development of
14 Themes*], 1951–1952
Oil on canvas [Óleo sobre tela]
200,3 × 210,2 cm
(78⅞ × 82¾ inches)
Colección Patricia Phelps de
Cisneros © Tomás Maldonado

Fig. 11:
Tomás Maldonado, *Tres zonas y
dos temas circulares* [*Three Zones
and Two Circular Themes*], 1953
Oil on canvas [Óleo sobre tela]
100 × 100 cm (39⅜ × 39⅜ inches)
Colección Patricia Phelps de
Cisneros © Tomás Maldonado

Fig. 12:
Tomás Maldonado with/con
4 temas circulares [*4 Circular
Themes*], 1953

Fig. 13:
Tomás Maldonado, *4 temas
circulares* [*4 Circular Themes*], 1953
Oil on canvas [Óleo sobre tela]
100 × 100 cm (39⅜ × 39⅜ inches)
Raúl Naón Collection, Buenos
Aires © Tomás Maldonado

Fig. 14:
*Cea. Boletín del Centro de
Estudiantes de Arquitectura* [*CEA:
Bulletin of the Architecture Students'
Center*], n° 2, Buenos Aires, X–XI/
1949, cover [portada]

Fig. 15:
Nueva Visión [*New Vision*], n° 1,
Buenos Aires, XII/1951, cover
[portada]

Fig. 16:
"Actualidad y porvenir del arte
concreto" ["The Present and
Future of Concrete Art"], *Nueva
Visión* [*New Vision*], n° 1, Buenos
Aires, XII/1951, p. 5

Fig. 17:
Tomás Maldonado, *Anti-corpi
cilindrici* [*Cylindrical antibodies/
Anticuerpos cilíndricos*], 2006
Acrylic on canvas [Acrílico
sobre tela]
80 × 80 cm (31½ × 31½ inches)
Tomás Maldonado Collection,
Milan. © Tomás Maldonado

Fig. 18:
Tomás Maldonado, *Eyepiece*
[*Ocular*], 2008
Acrylic on canvas [Acrílico
sobre tela]
80 × 80 cm (31½ × 31½ inches)
Tomás Maldonado Collection,
Milan. © Tomás Maldonado

Fig. 19:
Tomás Maldonado, *More on
Geometrical Objects* [*Más sobre
objetos geométricos*], 2001
Acrylic on canvas [Acrílico
sobre tela]
80 × 80 cm (31½ × 31½ inches)
Tomás Maldonado Collection,
Milan. © Tomás Maldonado

Fig. 20:
Max Bill & Tomás Maldonado,
Ulm, 1955
© Ulmer Museum/Hfg-Archiv

Fig. 21:
Henry van de Velde & Tomás
Maldonado, Zürich, 1954
© Ulmer Museum/Hfg-Archiv

Fig. 22:
Max Bill, Tomás Maldonado &
Josef Albers, Ulm, 1955
© Ulmer Museum/Hfg-Archiv

Fig. 23:
Tomás Maldonado & Georges
Vantongerloo, 1955
© Tomás Maldonado Collection,
Milan.

Fig. 24:
Tomás Maldonado teaching
at [dando clase en] Ulm, 1966
Photo by [tomada por]
Roland Fürst
© Ulmer Museum/Hfg-Archiv

Fig. 25:
Inexact through Exact [*Inexacto
a través de lo exacto*], 1956–1957
Instructor [Profesor]: Tomás
Maldonado.
Student [Alumno]: William S.
Huff.
© Ulmer Museum/Hfg-Archiv

Fig. 26:
*Parting a Sphere in Two Equal
Halves* [*Partiendo una esfera en
dos mitades iguales*], 1957–1958
Instructor [Profesor]: Tomás
Maldonado.
Student [Alumno]: Eduardo
Vargas.
© Ulmer Museum/Hfg-Archiv

Fig. 27:
Non Orientable Surface [*Superficie
no orientable*], 1958–1959
Instructor [Profesor]: Tomás
Maldonado.
Student [Alumno]: Ulrich
Burandt.
© Ulmer Museum/Hfg-Archiv

Fig. 28:
Ulm, n°. 8/9, Ulm, IX/1963,
cover [portada]
© Ulmer Museum/Hfg-Archiv

Fig. 29:
Antonello da Messina, *San
Girolamo nello studio* [*Saint Jerome
in His Study/ San Jerónimo en su
estudio*], c. 1475
Oil on lime [Óleo sobre madera
de limero]
45,7 × 36,2 cm (18 × 14⁵⁄₁₆ inches)
© National Gallery, London

Fig. 30:
Tomás Maldonado, *Reale e virtuale*
[*The Real and the Virtual/Lo real y
lo virtual*], Milano: Feltrinelli, 2007,
cover [portada]

Fig. 31:
Tomás Maldonado, *Avanguardia
e razionalità* [*Avant-garde and
Rationalism/Vanguardia y racio-
nalidad*], Torino: Einaudi, 1974,
cover [portada]

**Photo credits/Créditos
fotográficos:**
Roland Fürst, Oleg Kuchar,
Andrea Melzi, Mark Morosse,
Maria Mulas, The Museum
of Modern Art (New York),
National Gallery of London,
Inge Schoenthal Feltrinelli,
Gregg Stanger, Ulmer Museum/
Hfg-Archiv